世界名畫家全集 何政廣主編

勒澤 F. Léger

陳英德、張彌彌◉合著

藝術家出版社

機械審美繪畫大師

勒 澤

F. Léger

陳英德、張彌彌◉合著　何政廣◉主編

藝術家出版社

目　錄

前 言

　　費爾南・勒澤（Fernand Léger，1881～1955）是機械主義繪畫大師，他被讚譽為機械文明的赫拉克勒斯（希臘神話中的大力士）。他的繪畫主題執著於積極表現現代世界物質機械文明之美的可能性。從腳踏車到輪船，從大廈鋼鐵建築到摩天大樓林立的城景，從馬戲表演者到建築工人，都成為他描繪的對象，這些機械物質和勞動者，取代了畫室中的裸女，成為勒澤樂此不疲的畫中主角。

　　勒澤一八八一年出生於法國西北部諾曼第的農夫家庭。一九○○年到巴黎，做過建築設計事務所繪圖員、攝影修飾師。後來進入巴黎裝飾美術學校，並在巴黎藝術學院旁聽習畫。廿世紀初期和立體主義畫家畢卡索、勃拉克、格列茲以及奧菲主義畫家德洛涅接觸頗多，並與作家詩人阿波里奈爾、賈科普、桑德拉斯交往。一九一一年加入「黃金分割畫會」，他以帶有簡化造形的分析式立體派風格所畫〈森林中的裸體〉，參加一九一一年獨立沙龍，受到矚目，活躍於當時巴黎藝壇。

　　第一次世界大戰法德開戰，一九一四年八月二日勒澤在動員令下，被派到前線擔任工兵，一九一六年九月在維頓市遭毒氣攻擊入院治療，翌年底退役。這段戰爭前線生活體驗，深刻影響他的命運與藝術觀念。在戰爭生死之際，槍炮兵器留給他的記憶，使他開始以機械工業物體入畫，機器與人物結合構成其繪畫的意象。

　　二○年代勒澤與純粹主義、風格派藝術家們往來甚密，純粹主義代表人物建築大師柯比意是他的藝術知己。這時勒澤立足於現代工業生活所創造的繪畫，使他成為機械主義大師，以機械美學在現代美術界獨樹一幟。三○年代超現實主義流行時，勒澤的造形中，也採用了植物形態。有機的不規則柔軟形態，與堅硬機械構成相容，引出性的幻想與深層心理的意念。

　　第二次世界大戰時勒澤避居美國，繼續繪畫創作，並在耶魯和加州大學執教。面對美國這個現代建築與機械文明大本營，勒澤如魚得水，藝術創作鴻圖大展。他畫了一系列「空間中的人物」、「單車騎士」等，將美國摩天大樓建築工人入畫，表達他對生活在美國的觀察，是他藝術生命力最旺盛的時期。

　　一九四五年十二月，勒澤在戰後和平中回到法國。進入五○年代，他的藝術則表現工業文明與人類生活的協調，構成其一生總結的作品。一九五二年為聯合國大廈作大壁畫。一九五五年榮獲聖保羅雙年展大獎，就在此年他離開人世。一九六三年法國比奧設立勒澤美術館，紀念他在藝術上的卓越成就。

　　勒澤把色彩當成建構繪畫大廈的磚石和灰泥材料，將肖像畫法和現代城市相結合，創造的人物和物體在空間浮動，象徵了機械時代動力感覺的境界。

何政廣

2002 年 11 月寫於藝術家雜誌社

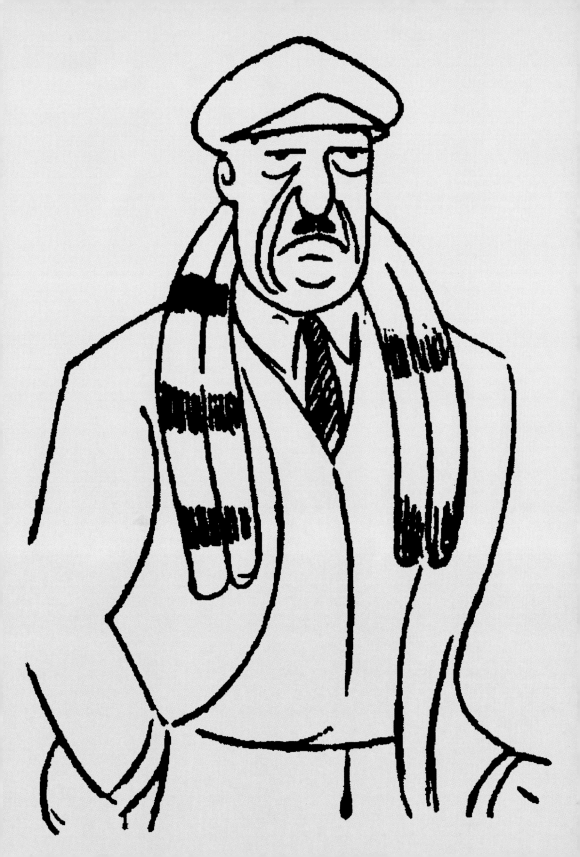

機械審美繪畫大師——
勒澤的生涯與藝術

楔子

「做爲一個畫家，我相信我的同儕在社會演進上所扮演的角色是重要的，在畫面外在建構方面，也在精神和感情方面。首先，爲了讓你明白，我要告訴你，對我來說，社會特別是關係到群眾的，所有類型的大眾——那也是我之所出。我所瞭解的造形，就是一種出自大眾又回到大眾的藝術。這是一種簡單的繪畫，創造於精神，在形式中簡化。」

勒澤在一九二九年接受路易‧福羅格的訪談時，作了上述的答覆。接著他指出：「只尋找造形表現本身所追求的，達到節奏與色彩兩者的單純，如此可以在繪畫中再引進已經失去的活力。」

在一九五二年勒澤所著《法國書簡》中，他談到其創作的人物繪畫，他說：「在我的工作之初，我用了人的形象，它慢慢變爲比較寫實的具象，相反成分的對比加強了，那是構圖之理。最好的例子是在『法國思想之家』的展覽——一幅畫的歷史：〈建築工人〉，如果我能十分接近一種寫實（主義者）的具象，那是因爲在我畫的工人人物和金屬幾何體之間的強烈對比處理到了極限。現代的主題，社會的或其他的。將與這條受到尊重的對比的規則同等重要，否則我們會掉入義大利文藝復興的古典繪畫裡，如此，任何新東西都不能繪出。」

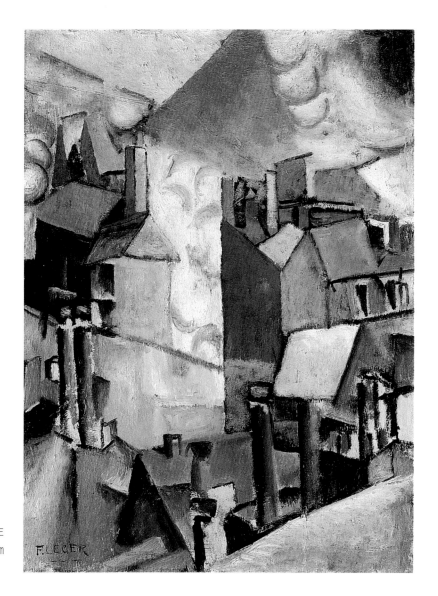

屋頂上的煙 1911年
畫布油彩 61 × 45cm
私人收藏

　　「我們的現代生活是日日對比所組成，這種對比應該進入我們現
實的思慮中。曲調優美的『印象主義』時代是與那個時候演化出來
的生活有關。一片現代風景、一個現代村莊被廣告張貼，高壓電鐵
架破壞了，這不再曲調優美，這樣的風景，是我們年代的，而它在
造形上存在著對比與價值。」

　　一九四七年，勒澤在亞維儂城發表演講時作了以下的表示：
「我們生活在一個危險又壯麗的年代，這其中不可救藥地糾纏著一個

世界的結束，以及另一個世界開始的問題──顯見的混亂就是此刻的面貌。然而就在這焦慮與騷動的形體後面，幾株花怯懦地自這個錯綜著傾頹和原始的領域中綻開。一種『新的空間』，在其中廿歲的年輕人似乎可從頭找到新的依據地。還有什麼其他的？那就是批評的精神和創造的動力對立著共處在可怕的爭戰中。這讓我想到要挖遍中古世紀的歷史才能找到目標，驚人的時刻。」

「我們的時代是一個事物異常相對的時代，我是那種極其能利用到這特點的人，我是我時代的見證。」

擅於言談的畫家勒澤

畫家費爾南・勒澤（Fernard Léger）是一個擅於以語言表達自己的人，曾在美國耶魯與加州大學任教，在歐洲如巴黎、柏林、蘇黎世、布魯塞爾等地演說，回答報章詢問，與友人通訊，談論自己藝術意向與創作經驗問題，留下許多紀錄。較之立體主義專家格里斯僅做過一次演講，回答過幾次訪問，以及勃拉克只在一九一七年發表了廿餘則藝術箴言，勒澤是能言的畫家。然而勒澤並不是一位非常偉大的理論家，他沒有一個所謂學者的頭腦，沒有寫出哲學式的審美思考，他的談話是類似杜象和康丁斯基的言論，但不如杜象的機靈和康丁斯基的嚴密。同時代的詩人阿波里奈爾（Guillaume Apollinaire），談到勒澤時說他有「穩固的推理能力」，並稱讚他的「單純」。

「費爾南・勒澤，就像費爾南・勒澤的畫一樣」，友人摩羅瓦（A. Maurois）這樣說。另一位友人霍普（R. Hoppe）在一九三三年描述勒澤：「一個像英國拳擊手的男人。」確實，勒澤身體強壯、高大、紅髮，方形頭臉，舉止直率，像一個「粗民」，沒有人猜想他會是一個畫家，並且對藝術作了許多言談。這位畜牧商的兒子很驕傲他的出身，在學建築之後，廿五歲才開始畫畫。

單純的勒澤愛好牢固的建築、堅實的機械、簡單的物件，不喜矯作巧妙複雜的事物。他喜愛單純能耐的勞動大眾，愛他們的生活，自己也像他們一般勤奮認真地工作、生活，「生活令我感到興

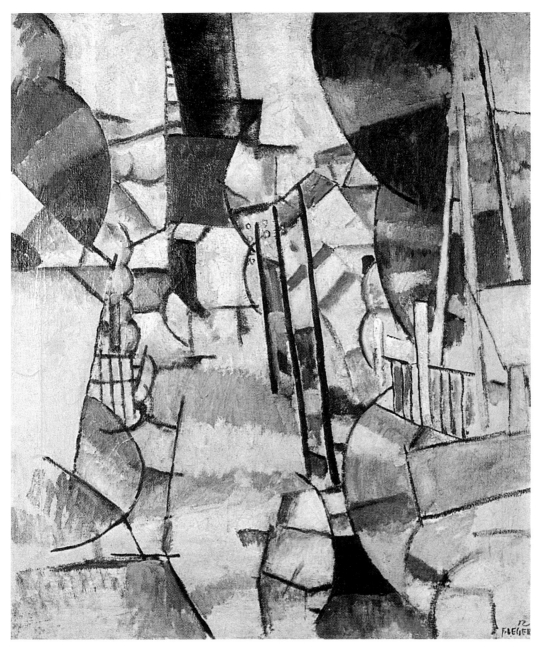

水平移動　1912年　畫布油彩　92×73cm　私人收藏

　　趣,我自生活中汲取滋養。」
　　確實,勒澤畫作的主題,都在環繞他的世界裡提取,他處於一
個步入現代生活的年代,現代工人、機械零件、工業產品四處皆

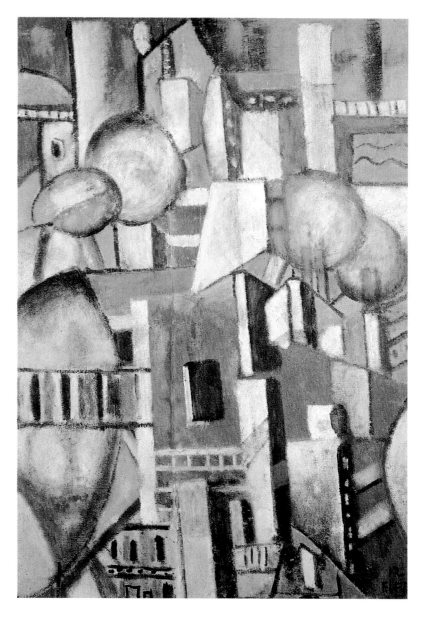

巴黎的屋頂　1912年
畫布油彩　92×65cm
私人收藏

是，他發現其間的美感，把機械與物件連同周遭的人也機械化、擬
物化都繪入畫中。由於經驗過戰爭，槍械砲彈、鋼鐵的亮麗、士兵
傷殘肢解的狀況都轉化入畫。旅行過美國，又看到二次戰後巴黎郊
區的建設，因此高大建築物的象徵、建築鋼架、爬梯、電纜、建築
工人都入畫布。另外，生活輕鬆的一面：爵士、樂人、馬戲雜耍、
橋與船、婦女家居、花卉與靜物也都置在畫中。

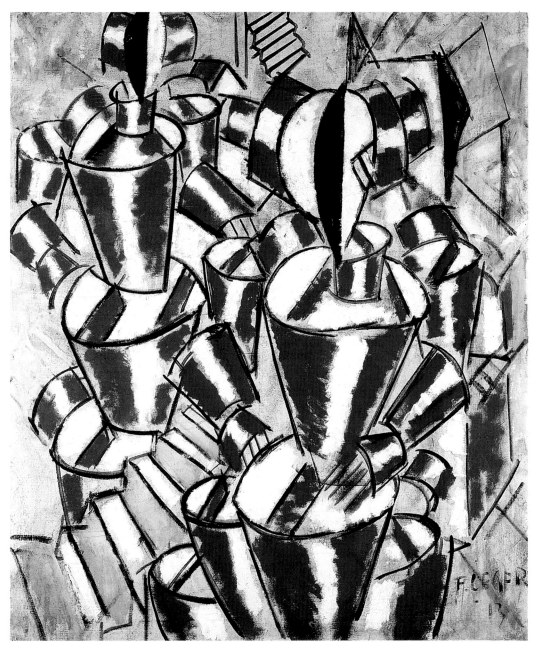

樓梯　1913年　畫布油彩　144×118cm　瑞士蘇黎世美術館藏

庸、德洛涅、格利茲、畢卡比亞和克普卡。他們在威庸的畫室聚
會，產生了「黃金分割」團體，一九一一年首度發佈宣言。這個團
體以純粹幾何構面和色彩與新立體主義的具象作風相對。

由於詩人阿波里奈爾和馬克斯・賈科普的引介，勒澤認識了也在推動立體主義繪畫的畫商丹尼爾－昂利・坎維勒。坎維勒對勒澤的繪畫感興趣，於一九一三年十月廿三日與勒澤簽訂一紙專營勒澤繪畫的合同。勒澤高興地把這紙合同給他母親看，從此他結束了向來賴以為生的小工作，在朋友面前不再感到拮据，在田野聖母院街（Rue Notre-Dame des Champs）八十六號找到一個畫室，離十年前惠斯勒出入的工作室不到幾步路。

一九〇九至一九一四年的繪畫

　　一九〇九至一九一四年，勒澤自立體主義出發，前後受塞尚、畢卡索、勃拉克、未來主義、「黃金分割」團體的暗示，然而依自己內在的邏輯，發展出「形的對比」的繪畫。他說：「我深切感到對比的法則，我知道在一幅畫中，由於對比我賦予物件一種生命，在建構對比關係的同時，我又令畫面躍動。」在這些對比的形中，在立體的方形、長方形之外，他強調圓椎體與圓柱體——特別是圓柱體，像是截斷的管子，因此藝評者烏切勒（Vaucelles）曾稱勒澤為「管子主義者」（Tubiste）與「立體主義」（Cubiste）諧音諧趣。

　　勒澤讓大家談論的早期繪畫是〈森林中的裸體〉。這是勒澤發 圖見20頁
現塞尚以後，重視畢卡索和勃拉克的立體主義繪畫的結果。嚴謹的造形、粗壯而密集的體積，給人極大的實在感和密度感。「我要極力地加強體積」，「這幅畫對我來說不是什麼，而是一場體積的爭戰，我感到不能畫出色彩，體積對我就夠了」。整幅畫面暗沉，畫家集中注意力在體積間的對比問題，管狀體、圓錐體、球體，在一個具透視的構面中互相碰撞，呈現出一種礦物晶體的感覺。我們同時可認出一些像植物的人形，或者如阿波里奈爾所描述的：「樵夫以他們的斧頭砍在樹上，現出痕跡，所有顏色都浸在這暗綠而深沉的透自葉叢的光中。」

　　〈縫衣女〉與〈森林中的裸體〉同一風格，雖畫幅不大，前者畫面較簡單，仍引人注意，應是勒澤畫〈森林中的裸體〉之前所作。

　　一九一一至一九一二年間，勒澤畫有〈婚禮〉、〈抽菸者〉、 圖見21頁

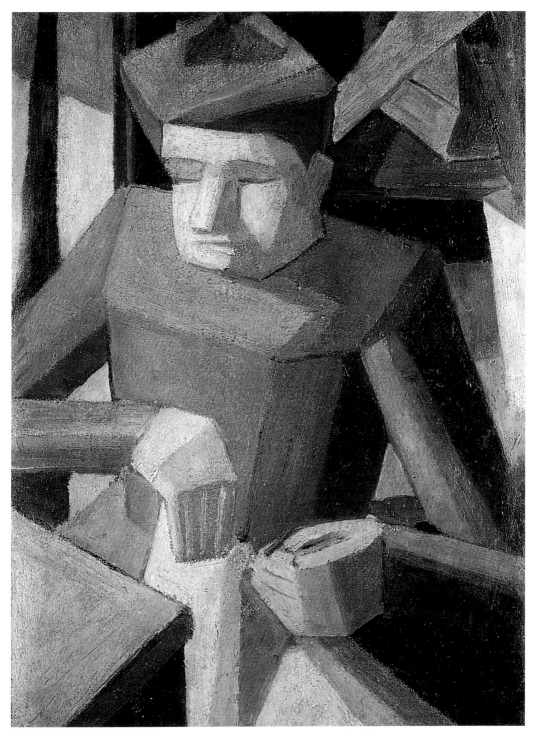

縫衣女　1909-10 年　畫布油彩　72 × 54cm　龐畢度中心國立現代美術館藏

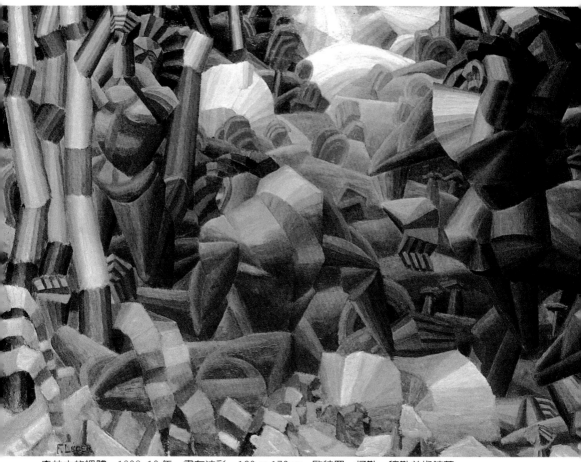

森林中的裸體 1909-10年 畫布油彩 120×170cm 歐特羅，柯勒-穆勒美術館藏

〈藍衣女子〉，這幾幅畫是另一種立體主義繪畫的嘗試。此時畢卡索圖見23頁
和勃拉克的繪畫特質在於同時以陰影和光來處理體積，而勒澤的這
些畫中，把體積處理爲小晶體面，並在其間猝然撞入大片的接近平
塗或略帶體感的顏色面，宣告了與畢卡索和勃拉克不同的路線。此
外這些顏色面的對比調子似乎在回應奧爾菲主義者羅勃‧德洛涅畫
面上的色彩問題，在畫〈藍衣女子〉時，勒澤宣稱：「我要使各自
分離的色調達到飽和，十分紅的紅色，十分藍的藍色。德洛涅走向
暈色，而我達成顏色的直截坦率。」

　　〈抽菸者〉中，樹形、屋體與人物結構緊密而和諧。〈婚禮〉中圖見22頁
這些晶體的構成分子，更形繁密而複雜，涵意清晰可讀。而〈藍衣

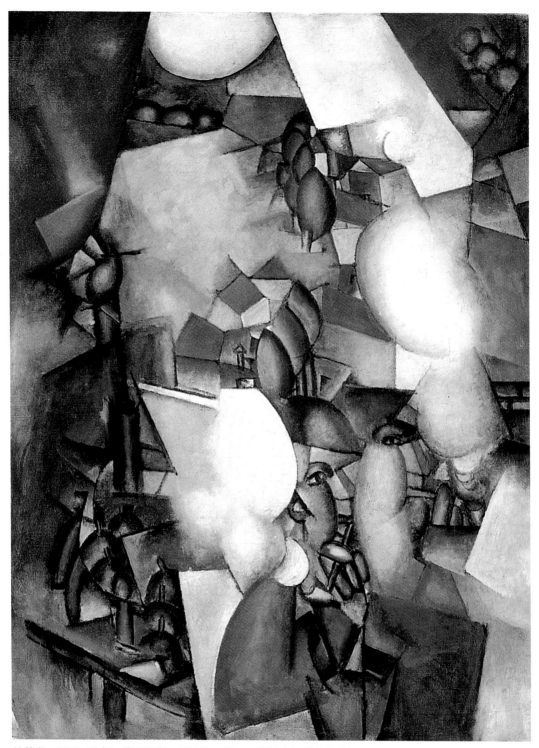

抽菸者　1911-12年　畫布油彩　127.5×95cm　紐約古根漢美術館藏

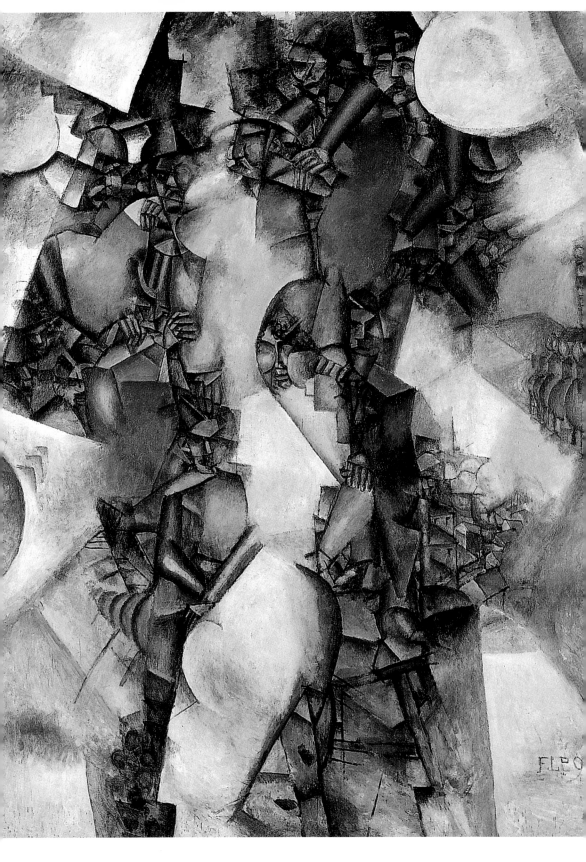

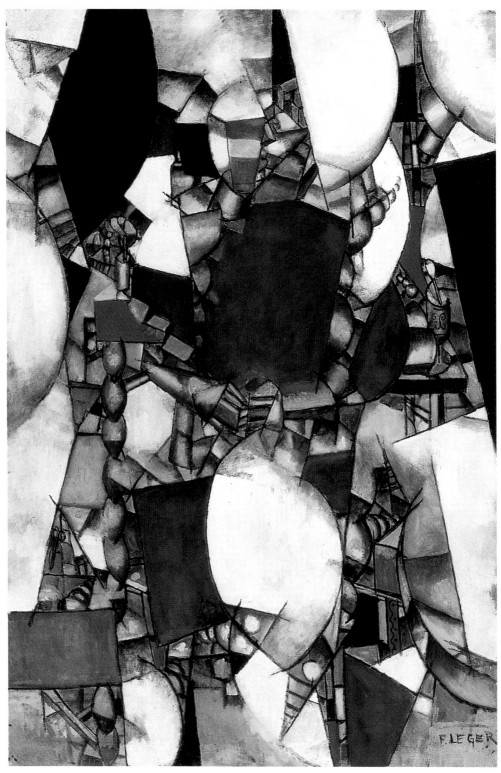

藍衣女子　1912 年　畫布油彩　193 × 130cm　瑞士巴塞爾美術館藏
婚禮　1911 年　畫布油彩　257 × 206cm　龐畢度中心國立現代美術館藏（左頁圖）

女子〉的細部背景所繪爲何並不清楚,可能是室內,似有木桌,桌面有人形之物件及其他。專題爲「藍衣女子」,藍衣女子的跡象或有,但確實形象可疑。展出於一九一二年秋季沙龍時,引來許多辱罵。

接著的兩年中,一九一三至一九一四年,勒澤創作豐盛,約畫有四十五幅作品,重要的有〈形的對比〉、〈睡著的女子〉、〈紅綠衣著的女子〉、〈風景〉、〈俄國芭蕾舞出場〉,及數幅〈樓梯〉。這些畫幅給人的印象,像是勒澤緊急投入前衛潮流,綜合了體積的建構和色調的對比。有人認爲那是自主題即興發展出來的,接近抽象畫面,僅略存些具象的影子,在廿世紀藝術史中,是有力又令人滿意的審美嘗試。

〈形的對比〉一畫,消失點似乎投射到前方,較大的體積塊集中在畫的中部。主控色是原色中最強烈的紅色,紅色用來做固有色,與綠色對比,直截地平面擺放。與平面相對照的是由黑線圍繞的形,加以白色與其他顏色之間隔、敷放而造出體積。整幅畫也因白色的四處分佈而呈安定——這是塞尙用色的原則,可以提高其他色彩的效果。

〈睡著的女子〉不如〈紅綠衣著的女子〉形象顯著。畫中充滿「管子」的連接,立體鋪排的成分較少。〈紅綠衣著的女子〉管形與長方形較均衡,當然主題爲女子,畫所用曲線較多是爲必然。〈風景〉畫中,梯形與方形構成房屋的體感,管形與橢圓狀爲樹木與其他,綠、藍、橙、黃、赭,與黑灰白的色面,在黑色的曲線和直線間平衡地對比,風景令人十分愉快。

圖見26頁

圖見27頁

圖見28頁

〈樓梯〉的組畫,仍然是形的對比建構,方形、長方形、梯形、管形(即圓柱體)、漏斗形(即圓椎體)、菱形(兩端尖的橢圓體)佈滿全畫。這些畫幅較不抽象,因爲提出一個可認識的主題,清楚地呈出活躍而有力的畫面。勒澤在此已自立體主義的研究中抽離,立體主義的畫是由眼睛環看物象的分析進程來理解畫幅,而勒澤選擇一個主題,直接把物象的活動呈於畫布之上。這樣的追求接近義大利未來主義以及杜象在一九一一至一九一二年所畫的〈下樓梯的裸女〉的畫面。

圖見30、31頁

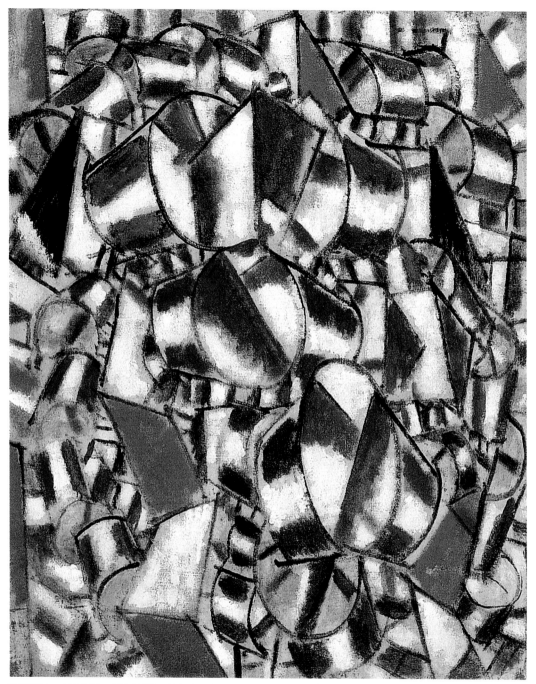

形的對比 1913 年 畫布油彩 100.3×81.1cm 紐約現代美術館藏

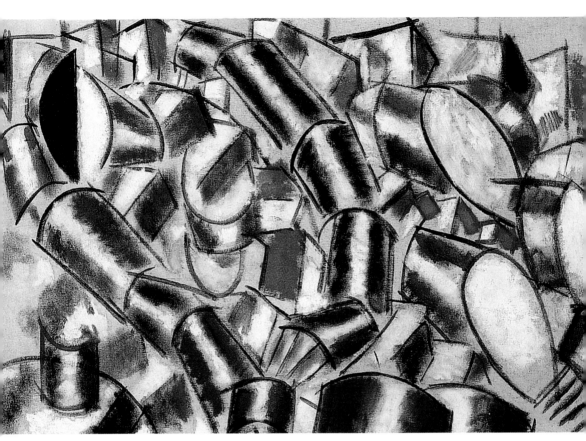

睡著的女子　1913年　畫布油彩　66×100cm　龐畢度中心國立現代美術館藏

　　〈俄國芭蕾舞團出場〉與同年（1914）畫的〈樓梯〉十分接近，　　圖見29頁
只是標題更換了。

一次大戰與兩幅戰時的畫

　　「你可想像對我來說是怎樣的，突然就來了戰爭，我應召入伍，
每日就要去看我的同伴被迫去殺人，爲了免於死。好像你讓別人
死，就可以自己不死，不是嗎？一個人不能停在那裡不動。」

<div align="right">—— 費爾南・勒澤</div>

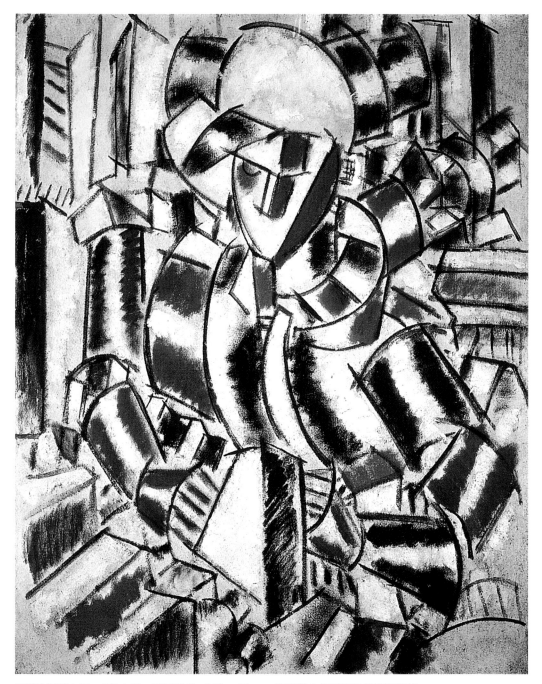

紅綠衣著的女子　1914 年　畫布油彩　100 × 81cm　龐畢度中心國立現代美術館藏

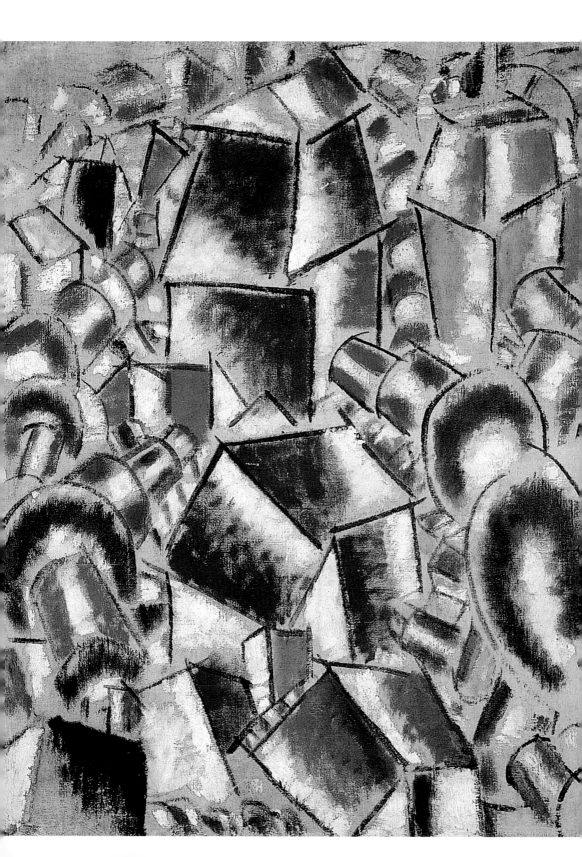

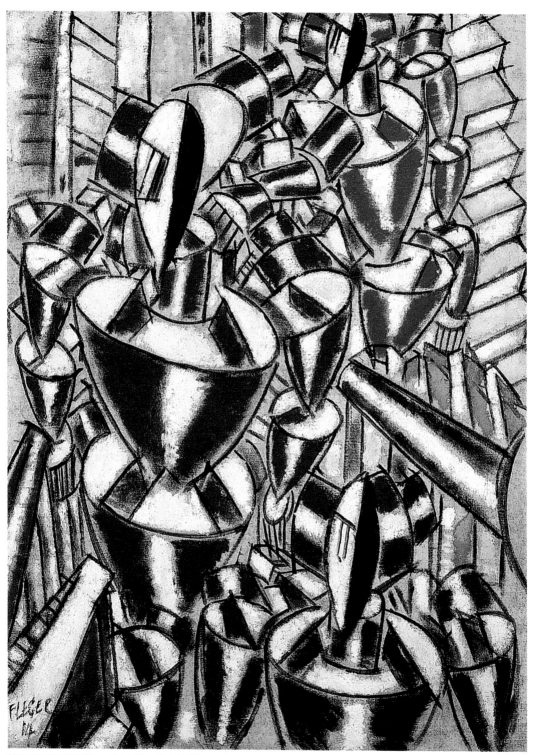

俄國芭蕾舞團出場　1914年　畫布油彩　136.5×100.3cm　紐約現代美術館藏
風景　1914年　畫布油彩　102×83cm　龐畢度中心國立現代美術館藏（左頁圖）

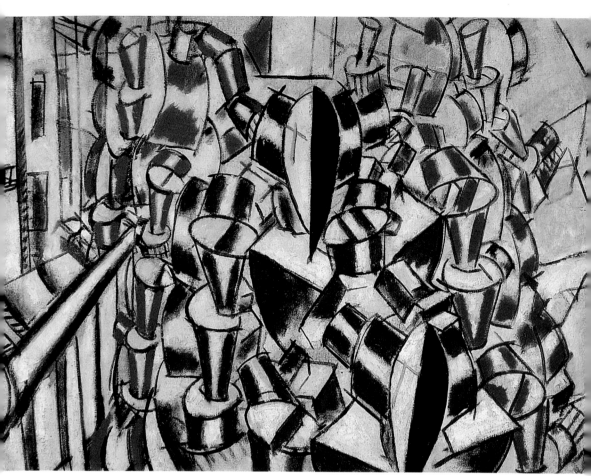

樓梯，第二情況　1914年　畫布油彩　88×124.5cm　馬德里泰森美術館藏

「那是我最大的經驗，在那上面，我全都學了，是那裡，我找到我真正的繪畫。」　　　　　　　　　　　　　　　—— 費爾南‧勒澤

「對所有問我戰爭回來以後，還是不是立體主義者的那些蠢才，你可以跟他們說：沒有比這個把你的身子四分五裂並拋向六面八方更立體主義了。首先，所有生還者，馬上可以瞭解我的畫：形的分裂，這個我保有。」　　　　　　　　　　　　—— 喬治‧巴基也談勒澤

「我認識到某種人的粗糙、多變、幽默、完美，他們的確切踏實，以及他們在這場悲劇中隨機應變的能力……。在這同時我被大太陽下的砲管的反光逼照得眼花目眩，在白色金屬光的幻術之下，

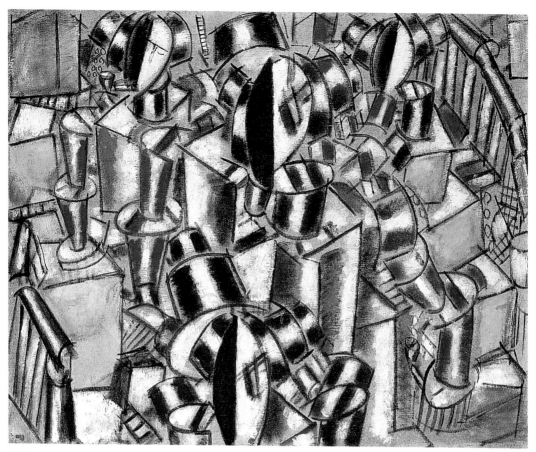

樓梯 1914年 畫布油彩 81×100cm 瑞士蘇黎世美術館藏

當我看到這個事實，物件不再離開我。」　　——費爾南・勒澤

「說來這也真是一場奇怪的戰爭，人可以把所有東西變得有價
值，不再有廢料，沒有什麼可猶豫。這場戰爭是一個完美的交響
樂，把老的、新的全都化為烏有，是極端聰明、充滿才智的，甚至
讓你覺得討厭，沒有什麼不事先安排的，我們被一些極有天分的人
遣東調西。這個像幾何問題一般地乾脆俐落。在某個面積上，在某
個時間擺好多少砲彈，每公尺多少人，在確定的時刻待命。所有這
些都機械般地發動，這是純粹的抽象，比立體主義繪畫本身純粹、
抽象得多，我不能掩飾我對這種方式的好感，特別在根本上這呼應
了『量』的效應，如管控七十五加農砲的先生們所說的，確實這場

戰爭只能是發動它的那些現代人發動的。精神的堅持、意志的能耐，這完全是現代的……。」　　　　　　　　—— 勒澤：戰爭的書信

　　第一次大戰一九一四年爆發，中止了巴黎前衛藝術活動。勒澤於一九一四年八月二日應召入伍，為法國工程部隊的工兵，他參加了拉貢尼戰役。在這場戰爭中，勒澤見到戰爭的種種，身心遭受折磨不難想像，這種經驗，我們也可以在阿波里奈爾的詩中讀到。

　　在戰爭中勒澤與普通平民階級的人相處，讓他重新認識法國人民。另方面金屬軍械的衝擊，剛強的七十五加農砲的砲管令勒澤印象深刻。這兩種影響之下，勒澤發展出他日後的繪畫。戰前〈形的對比〉的繪畫，勒澤幾乎要步上抽象的路子，然而戰後他把人物、把物件更明顯地帶入畫中。

　　戰爭中，在戰壕裡，勒澤也偶或趁機在彈藥的箱盒上畫畫。他能偷閒畫些戰壕的士兵、拉貢尼戰役的受傷者就不錯了。一九一七年六月，他寫信給未婚妻簡妮：「我真是難過，我極想用油料畫大的、粗壯的大油畫，但我只能畫畫水彩聊以自慰。」一九一六年，得到上級允許，回巴黎小休，他得以畫了一幅〈抽菸斗的士兵〉。一九一七年七月他因中毒氣而被送到巴黎療養，他就在療養期間畫出大畫〈牌局〉，日期署一九一七年十二月。這幅畫馬上由後來的畫商雷昂斯‧羅森貝格購買。勒澤被巴黎的醫院轉送到郊區醫院再調養，直到一九一八年六月退伍。七月一日，羅森貝格與他簽訂專營合同。

　　〈抽菸斗的士兵〉裡戴鋼盔的士兵、如槍砲管般解體的士兵、抽菸的士兵皆在畫中。全畫是菸草的色澤，加上物象的黑線條輪廓和灰棕色的體積。僅一簇紅色，是表示菸的點燃？抑或是戰爭的血？這仍依循戰前〈形的對比〉的風格，但畫面灰暗——戰爭中，士兵的心情沉鬱。

　　〈牌局〉左右兩邊如鋼管斷節般的士兵，中央撲克牌散置，以專　圖見34頁
題「牌局」表示兩軍交鋒的戰役。由下往上疊的梯形黃色塊可能是戰場上的斜坡，節節排比的紅色塊則象徵砲火，鋼鐵機器般崢嶸的士兵的頭臉，叼著菸斗，排解戰爭的憂懼，也藉抽菸尋思如何擊敗對方！

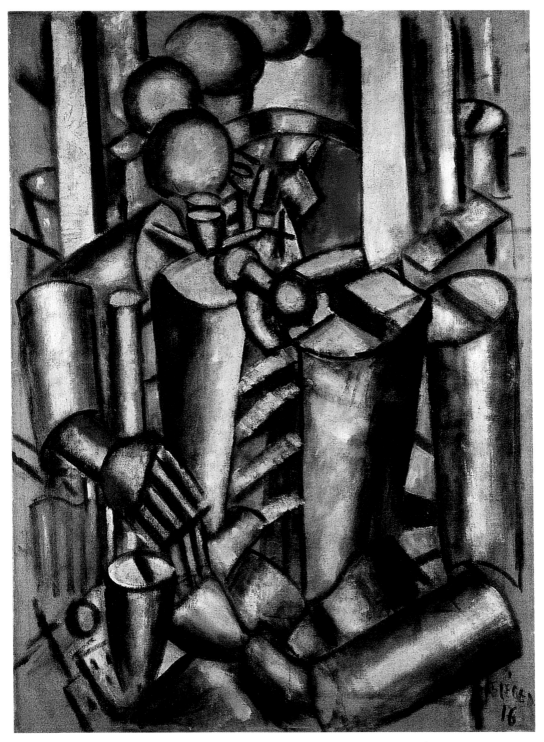

抽菸斗的士兵　1916年　畫布油彩　130×97cm　杜塞道夫，諾登－威斯特法朗美術館藏

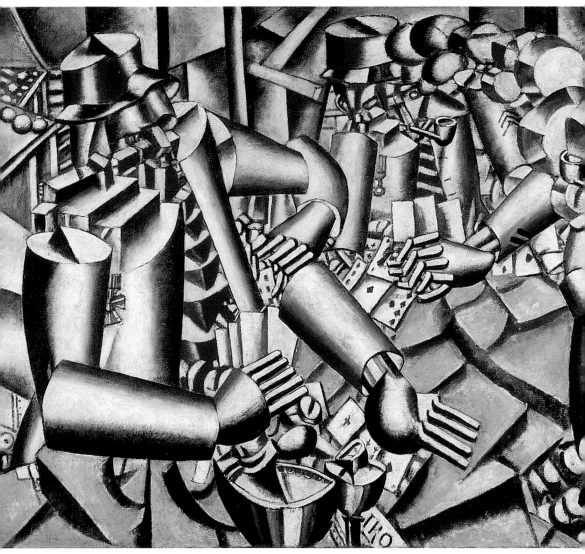

牌局　1917 年　畫布油彩　129 × 193cm　歐特羅，柯勒一穆勒美術館藏

戰後兩年的繪畫

　　「一九一八：和平。四年中激惱的、繃緊的、失去個性的人，終
於抬起頭，張開眼睛看。放鬆，重拾生活的趣味。這是如舞蹈般的
癲狂、銷魂，終於能夠站立、走路、喊叫，揮霍活生生的生命之

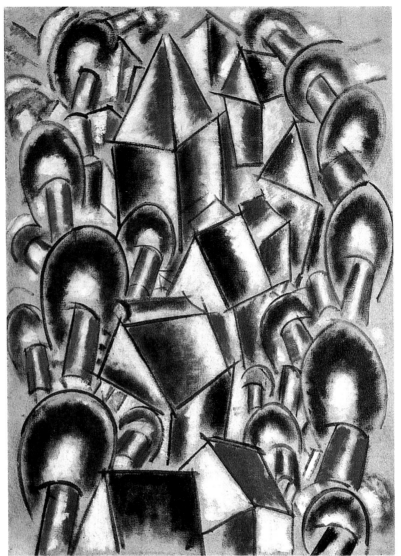

樹林中的家屋　1914年　畫布油彩　130×97cm　瑞士巴塞爾美術館藏

力，洶湧澎湃充滿世界。」這是三〇年代勒澤回想一次大戰後的情形。

六月底退伍，七月一日與畫廊簽訂合同，何其幸運！戰爭一結束，勒澤接著來的生活無憂無慮。雖然合同也有諸多牽制，但大體說來對畫家有利。勒澤可以畫出極大的畫幅，如〈城市〉和〈城市

裡的圓盤〉，大刀闊斧地參加沙龍。而且一九一九年十二月勒澤與未婚妻簡妮結了婚，一切美滿。

　　「繪畫，因為是視覺的，必須能反映外在而非心裡的情況。所有畫面的作品，應含有這種暫時又永恒的價值，即便在創作時所處的時代過去之後，也能長存。」這是勒澤一九一四年在瓦西列夫學院演講時說的。勒澤戰後優先的繪畫主題是工作世界的環境，由機器主控的工作世界，而這些機器轉化為造形的元素。一九一九年末他寫信給避居在瑞士伯恩的前一畫商坎維勒說：「這兩年，在我的畫中，我大大地運用了機械的成分，我目前畫的形式與這十分契合，我找到許多可畫的，並且十分強有力的東西。現代生活對我們來說充滿了材料，應該懂得利用。」馬達、螺旋槳、工廠、爐灶、操作的工人，都由勒澤取材，他將之簡化，成為各式幾何的形，賦以各種單純的冷色、暖色與黑白色，這些純粹的色彩又由勒澤機靈地調派，造出繁複多彩的畫面，充滿力度與強度。

　　剛剛戰爭結束，勒澤畫些較輕鬆題材的繪畫，如〈水兵〉、〈木製菸斗〉、〈草藥壺〉、〈暖氣爐〉，這些畫中物象解體為圓形、半圓形、圓椎體、圓柱體、菱形、方形或長方形，多變多姿，色彩以紅、黃、橙為主，藍、綠、紫為輔，與黑白和灰色對照。畫面躍動且平衡、妥貼又愉快。 圖見 38、39、40 頁

　　戰後第一次航空大展，勒澤與杜象一起前去參觀，他深受飛機螺旋槳材質光滑的美，引動飛行的力度所觸動，由此他畫了一幅〈螺旋槳〉。此畫曲線造形更有新意念，與直線的形體相互協配，充滿形的變化之美。顏色面由深到淺至白色的鋪敷，造出形體的突出與畫面的空間感，又由於小顏色塊與小面畫紋的增添，令畫明媚雋永，而且婉約優雅。 圖見 41 頁

　　如畢卡索、阿波里奈爾、馬克斯‧賈科普，和布列茲‧桑德拉斯等人，勒澤喜歡看在蒙馬特紮營的梅德拉諾馬戲團，他以這馬戲團為主題作了數幅畫，如〈梅德拉諾馬戲團〉和〈馬戲中的雜技人〉。

　　〈梅德拉諾馬戲團〉畫面盈滿而鬆放，內容複雜又輕鬆。左右兩側的弧形色帶圍起馬戲團的圈內圈外。圈外的牆、窗與樓梯、馬戲 圖見 42 頁

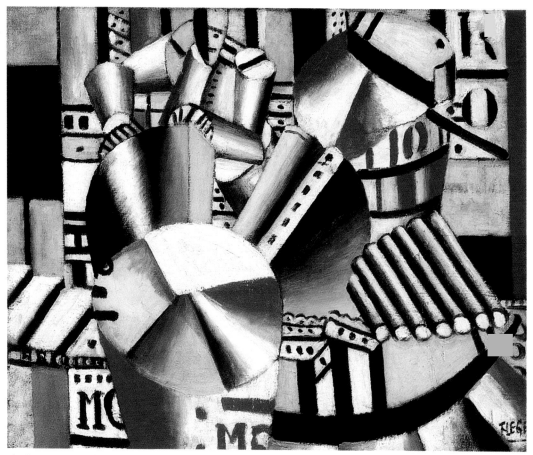

水兵　1918 年　畫布油彩　45.8 × 55.5cm　紐約現代美術館藏

裡的雜技人、小丑與動物，明亮多彩的色彩與白、灰、黑色面接
疊，甚至還有廣告張貼的印刷字體上了畫面，愉快中不失莊重。

圖見 43 頁
〈馬戲中的雜技人〉看來較沉重，好似戰爭的危險在馬戲的表演
裡重起回響。雜技人的造形像戰時的士兵，雜技表演的緊張是生與
死的戰鬥。畫面的空間由一柱垂直豎立的槓子分爲兩部，構圖呈平
面關係，繞著這個軸心建構。幾何分解的形體，由深到淺近乎平塗
圖見 34 頁
的色面。有〈牌局〉一畫的影子，而形的安排較富變化，顏色也濃
郁豐潤許多。

勒澤喜歡和他的朋友桑德拉斯在巴黎街頭閒逛。他們大半在梅

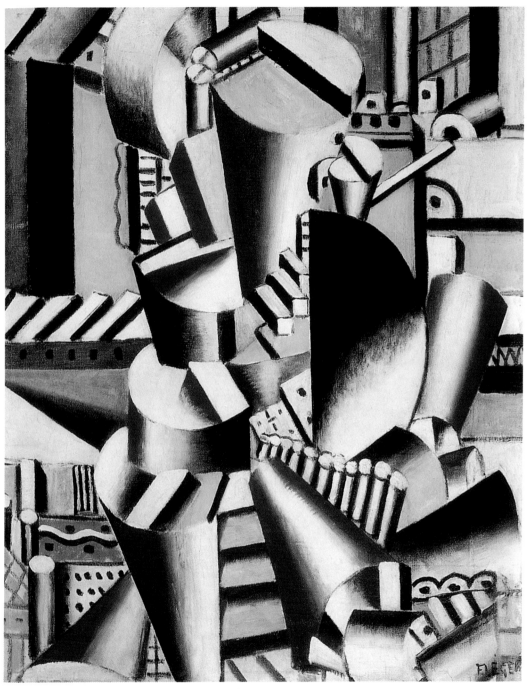

木製菸斗　1918 年　畫布油彩　80 × 65cm　私人收藏
草藥壺　1918 年　畫布油彩　61 × 50cm　龐畢度中心國立現代美術館藏（右頁圖）

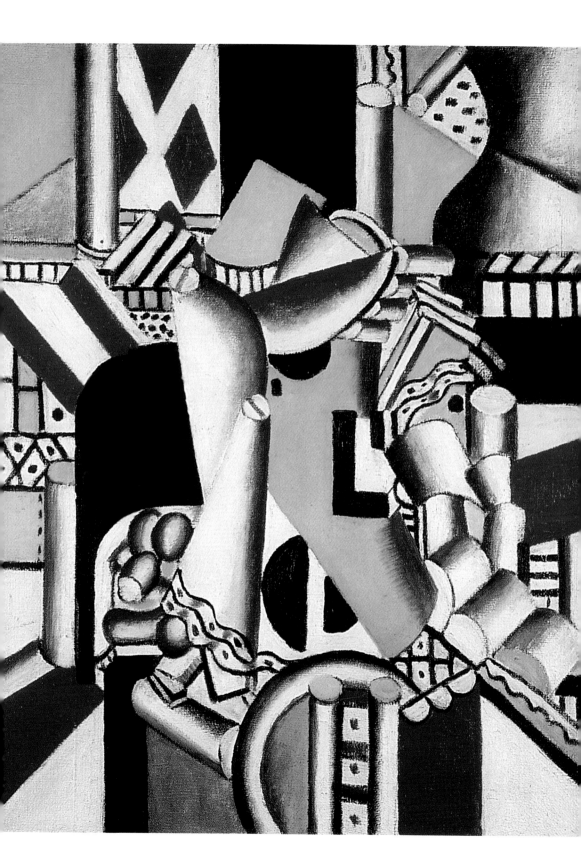

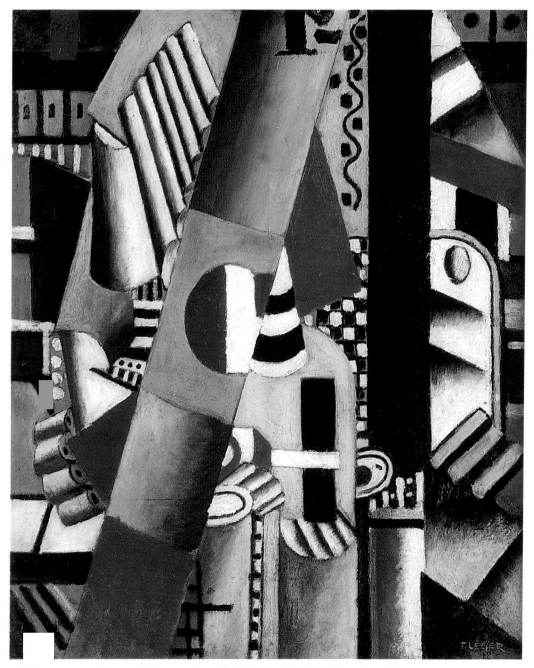

暖氣爐　1918年　畫布油彩　55 × 46cm　法國米勒諾夫－達斯柯現代美術館藏

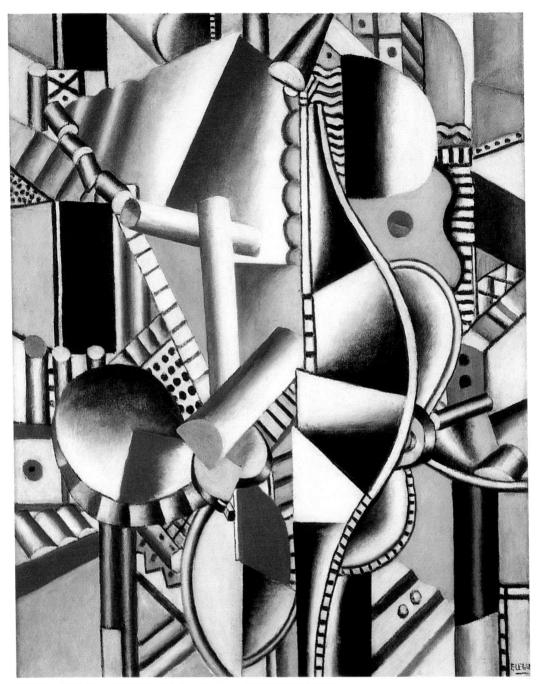

螺旋槳 1918年 畫布油彩 80.9×65.4cm 紐約現代美術館藏

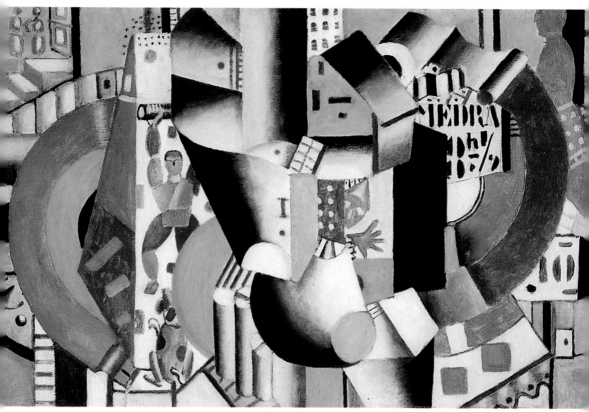

梅德拉諾馬戲團　1918年　畫布油彩　97×117cm　瑞士巴塞爾美術館藏

德拉諾馬戲團附近的克里希方場碰面。那時方場常搭著鷹架，到處
都是張貼的印刷品。桑德拉斯敘述勒澤總是四處張望，如此他畫出
了〈城市〉的大畫。一九一九年春天，勒澤集中精神，準備一些練 圖見45、46頁
習片段，用水彩或油料，終於在一九二〇年完成這幅畫。

　　勒澤自己描述：「我只以純粹而平塗的色彩畫〈城市〉，這幅
畫在技巧上是一大革命，沒有明暗、體積的起伏面，而終達成畫面
的深度、力度是可能的。」如〈馬戲中的雜技人〉前景，由一柱垂
直的圓軸上下支撐，分隔開左右不等卻均衡的兩邊，畫的真正中央
是一段樓梯，兩個沒有臉孔的人佔據一側，往上略右是黑白色彩的
延伸，幾個字母是招牌，幾個球體則可能是街燈或紅綠燈的背面。
這一長道黑白色塊與造形回應著全畫四處的高架欄桿、雲梯等，黑

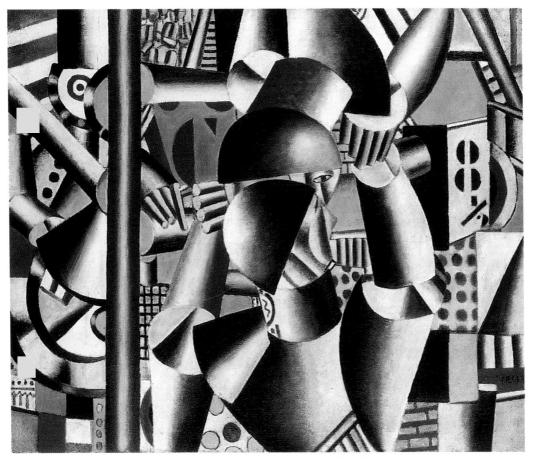

馬戲中的雜技人　1918年　畫布油彩　97×117cm　瑞士巴塞爾美術館藏

白造形與色塊又與全畫的白、黃、橙、紅、藍、紫大小色面與形象爲表裡，造出畫面的深淺度、沉暗與明亮互動的畫面的活力。

圖見44頁　　　戰後勒澤另一幅大畫是〈圓盤〉。此畫乃是純粹色彩的平塗，仍是黑白與近於原色的各色面之呼應對照。全畫是圓形、半圓形、圓弧面、半圓面與長直線、長方塊加上一些細小的圖案而成。主題「圓盤」可說是唱片，也可說是腳踏車輪、機械的圓盤，在直線的巧妙安排下，這些畫面轉動了起來，平鋪的畫面充滿動感。煞似一部複雜的機器，這是勒澤在讚頌機械的力量與節奏。

勒澤敘述當他在美國展覽此畫時，幾位黑人音樂家在畫前久久

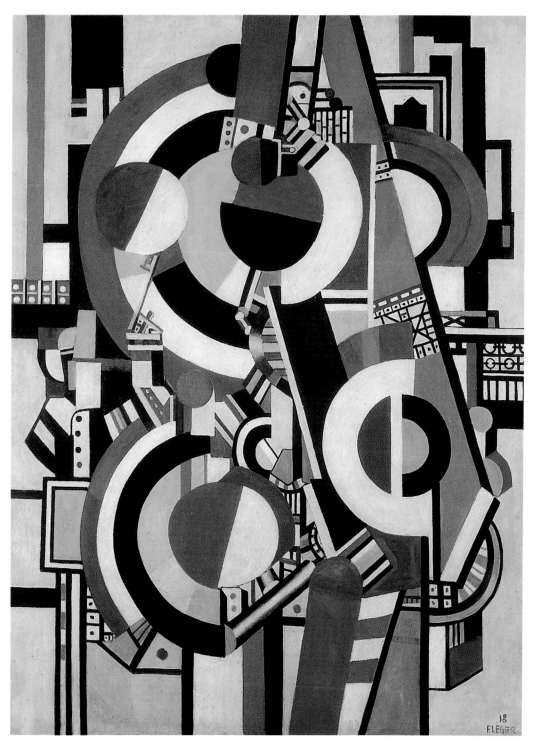

圓盤　1918年　畫布油彩　240×180cm　巴黎市立現代美術館藏

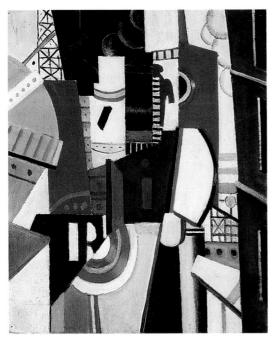 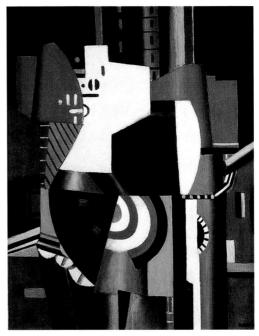

城市草圖，第一情況　1919年　畫布油彩　65×54cm
美國私人收藏

城市（習作）　1919年　畫布油彩　92.1×72.1cm
紐約現代美術館藏

凝看，他們跟他說：「我們需要這樣一個大東西，這給我們靈感，我們要創出新的爵士樂。」於是其中一人馬上即興譜出一曲「他在畫前跳起舞來」。

圖見48頁勒澤將〈城市〉與〈圓盤〉兩作品複合，構成了〈城市裡的圓盤〉一畫，那是一九二○至一九二一年的事。仍是〈圓盤〉裡的三個半圓爲畫的中心，帶進〈城市〉的建築、廣告張貼，甚至〈城市〉畫中所無的都市的汽車、電車及其他。同樣平塗色面的排比，譜出畫幅的節奏。畫面最初的動力由一片三角形加梯形的橘黃色塊以及周邊的三道黑線，引發三個半圓形轉動。畫面中的其他中小圓形、車軛、小圓點飾也增添畫面的動感。

圖見49、50頁　一九一九年勒澤畫了兩幅〈印刷工人〉。此年勒澤出版一本文畫並茂的有關馬戲的書，特別發現了一種印刷法，很有可能與印刷

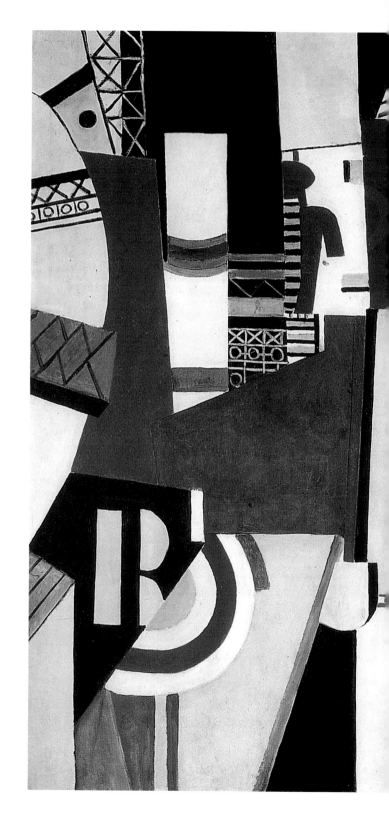

城市　1920 年　畫布油彩
227 × 294cm　美國費城美術館藏

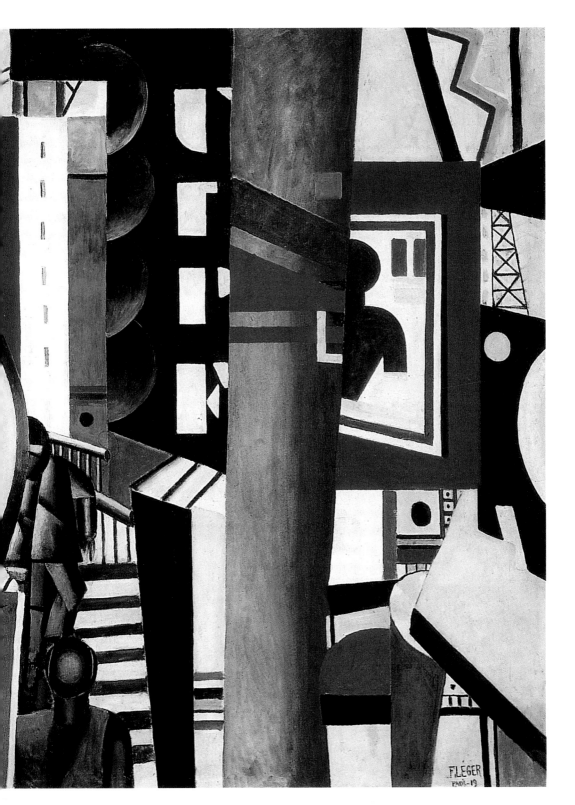

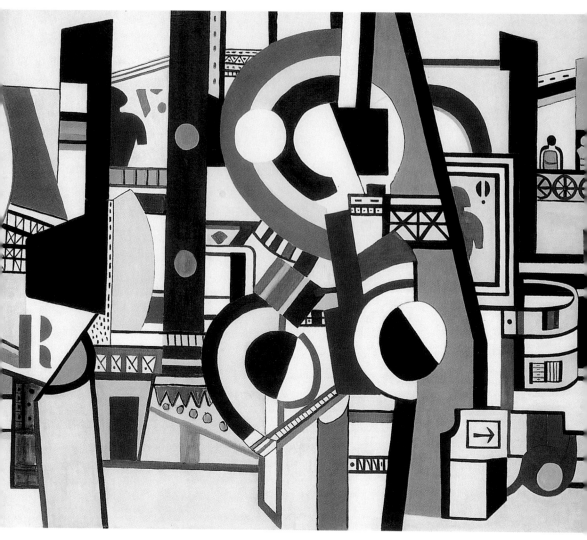

城市裡的圓盤　1920-21 年
畫布油彩　130 × 162cm
龐畢度中心國立現代美術館藏（上圖）

有人物的構圖　1919 年
墨、水彩、紙　29 × 36.5cm
巴黎珍妮・畢雪畫廊藏（左圖）

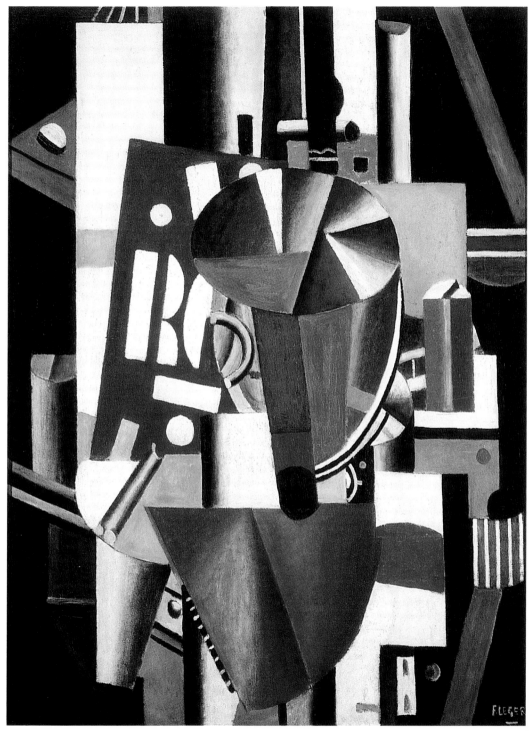

印刷工人　1919 年　畫布油彩　128.5×96cm　美國費城美術館藏

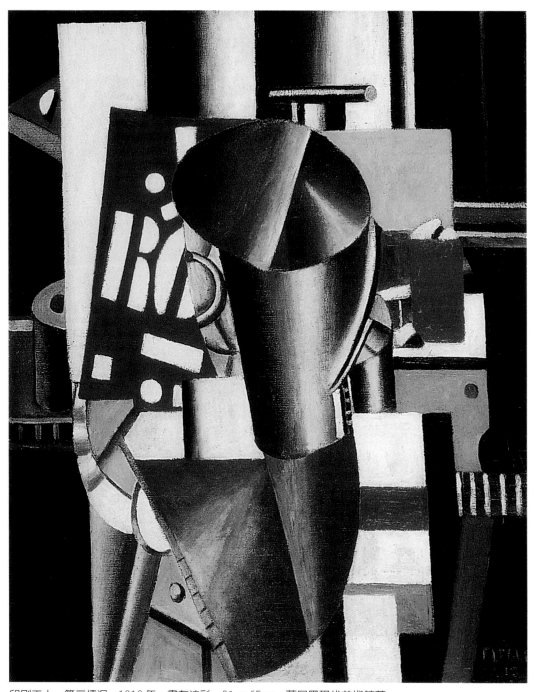

印刷工人，第二情況　1919年　畫布油彩　81×65cm　慕尼黑現代美術館藏

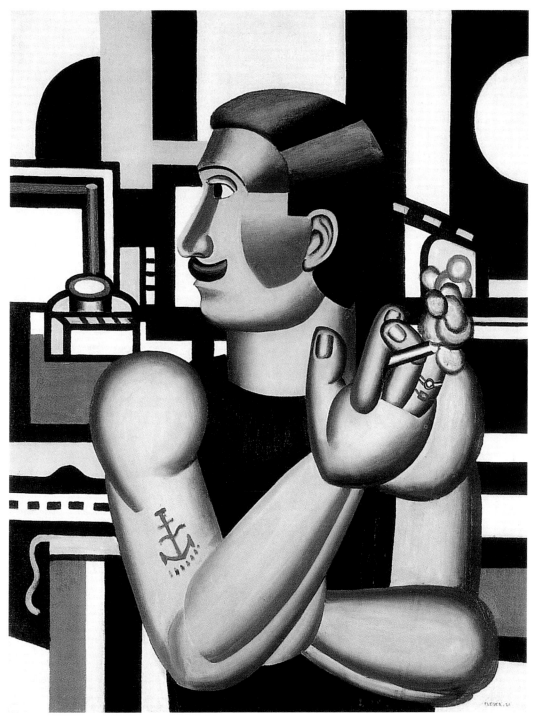

技工 1920 年 畫布油彩 116 × 88.8cm 加拿大渥太華美術館藏

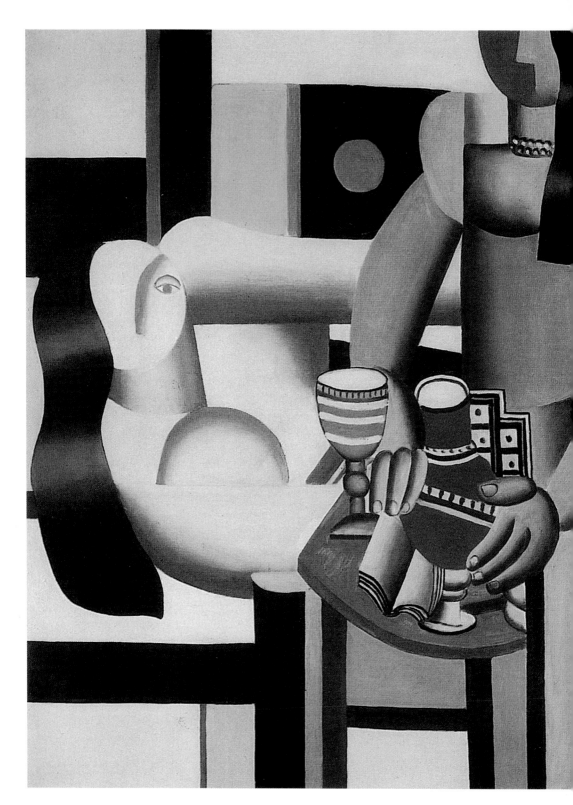

女奴　1920 年　畫布油彩
29.6 × 96.5cm　私人收藏

紅輪（機械元素）　約1920年　畫布油彩　60.3×73.3cm　美國沃思堡金貝爾美術館藏

廠和印刷工人接觸，得到靈感而產生這兩幅畫作色彩濃麗、充滿形
的組構之美。

〈盛大的午餐〉、〈婦女與孩童〉以及
一九二○至一九二三年的繪畫

　　一九二○至一九二三年間，勒澤已被巴黎肯定為幾位主要的前
衛藝術家之一。由於他在戰後最初的幾個沙龍展中，出示了三幅不
尋常尺寸的大畫，除〈城市〉展於一九二○年的獨立沙龍，還有〈盛

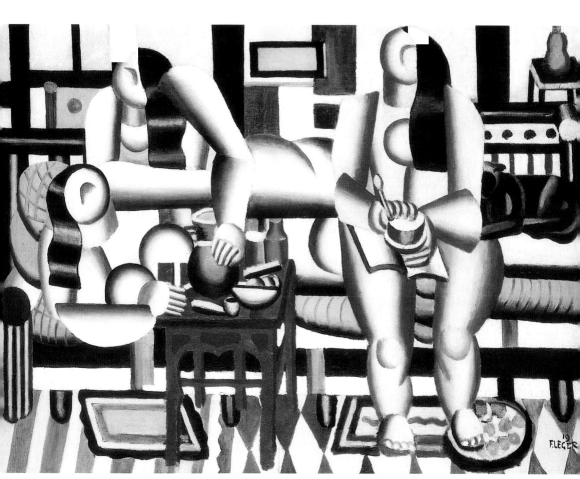

盛大的午餐　1921年　畫布油彩　69×92cm　馬爾森夫婦暨明尼亞波利斯藝術研究院藏

大的午餐〉展於一九二一年的秋季沙龍，隔年〈婦女與孩童〉也展
於秋季沙龍。此時勒澤的名聲，讓他可以由立體主義繪畫最重要的
兩位畫商坎維勒和羅森貝格同時經營他的畫。然而這幾幅畫，勒澤
並不是爲他的畫商或是他畫商的顧客而畫（在合同中大畫不在經營
之列），是針對沙龍廣大的群衆而畫。勒澤有意將這幾幅畫繪成現
代的名作，結果〈盛大的午餐〉在一九二一年的秋季沙龍被譽爲具
有現代「古典精神」的傾向，〈婦女與孩童〉在一九二二年的秋季
沙龍，不僅被認爲有著普桑、大衛和安格爾的「古典精神」，而且

表現了源自一九一八年以後，法國城市與城郊的「民眾的古典精
神」。

　　一九一九至一九二一年，勒澤連續以「人」和「女人」爲主題，
畫出一連串的油畫。在繼續以平塗或半平塗的幾何色塊所表現的背
景與物象中突顯人的地位，畫中人物的身體與臉貌的輪廓漸而顯著
清晰。這些畫如〈城市中的男子〉、〈三同志〉、〈拿拐扙的人〉、
〈女子梳妝，第二情況〉、〈女人照鏡〉、〈三個人物〉、〈女人與
靜物〉、〈兩個女子梳妝〉、〈男人與女人〉等。

圖見57、58、59頁
圖見60、61、62頁
圖見63、64頁

　　由這幾幅畫的人物漸而轉變發展出〈盛大的午餐〉（又名〈三女
子〉）和〈婦女與孩童〉（又名〈母親與小孩〉）兩幅大號人物。畫幅
顏色的鮮豔度減低了，仍有些平塗色彩的對比，然勒澤較以黑白來
鎮定畫面，在以黑白爲主，其餘色彩爲副的對照下，構出畫面的深
淺度。人物或物件具體地現出可辨識的有體積感的形。人物顯著地
成爲主題，物件部分集中在畫中心，部分散置四處。人物與物件，
黑、白與其餘顏色，平面與體積感，具象的形和抽象幾何平面，均
衡擺置，畫面豐美飽滿，耐人久看。特別是這些人物與物件，勒澤
要注入機械的造形美與金屬光澤的感覺，是勒澤藝術中最重要的審
美特點。

圖見66頁

　　〈盛大的午餐〉中，三個女子在一長沙發上，一女屈膝而臥；另
一女頭胸仰起而下身俯躺，臀部朝上；再一則端莊而坐，膝上有
書，手持咖啡杯碟，其旁一隻黑貓。三女子均長髮，成波紋片落
下，皆裸體。二位灰白調，另一女淺褐調，形貌健康、豐滿、渾
圓、碩壯。長沙發前，有紅色木几，置滿餐飲用物；後右角，另一
木几相應，形較小，棕色調，上置一壺一球。前景地毯或地磚呈兩
式圖案，灰白條紋及綠白色菱形相間，另置幾何畫紋，各式小氈毯
兩三片。後景則各種方形與長方形的黑、白與黃、棕色片的結構，
表示窗格及其他。兩片黃棕，兩片淡灰藍的波紋片，或代表窗簾。
全畫另有圓球點散置，尚有棕紅色畫紋，增加畫面的豐富。

圖見65頁

　　〈婦女與孩童〉，藍衣雍容的母親斜躺於布面安樂椅上，手按一
書頁散開的畫冊，孩童在其左膝旁邊，手持一花，孩童背後應是餐
桌、壺、盆、果蔬滿置。這畫面中間是一室，另一室由紅方格的長

城市中的男子
1919年　畫布油彩
146 × 113.5cm
威尼斯古根漢基金會藏
（右頁圖）

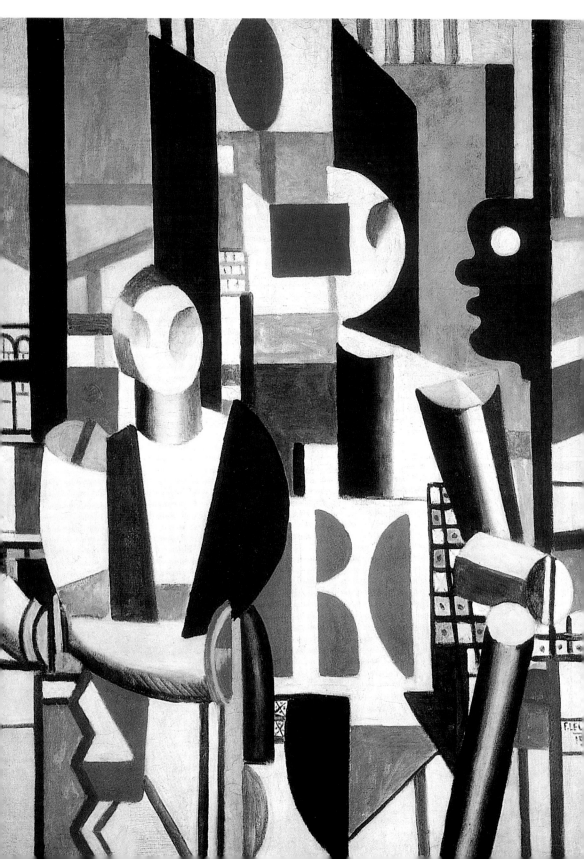

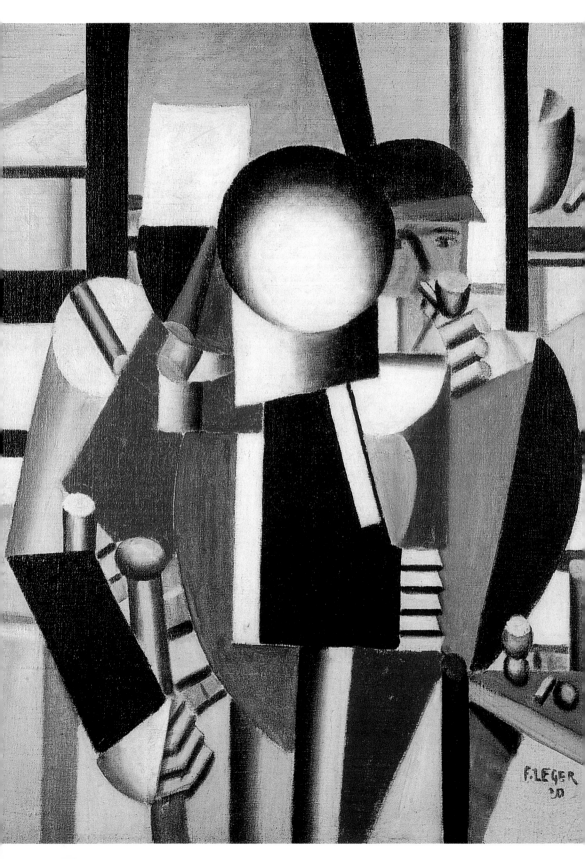

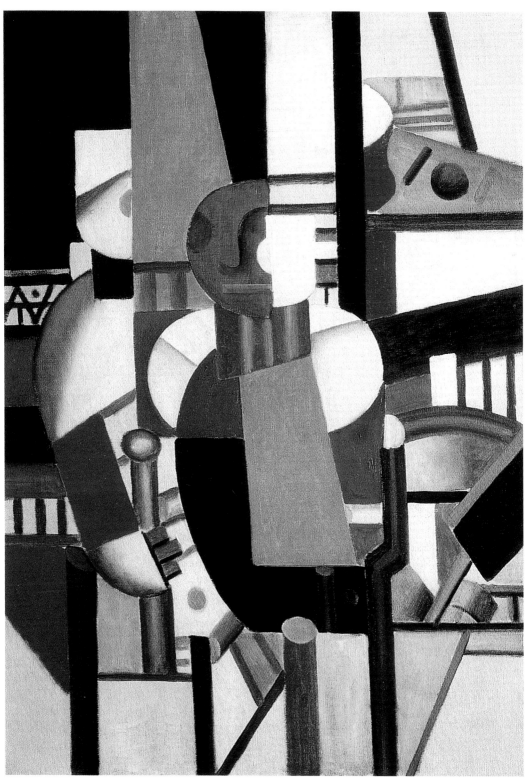

拿拐杖的人　1920 年　畫布油彩　92.1×64.8cm　美國休士頓美術館藏
三同志　1920 年　畫布油彩　92×73cm　阿姆斯特丹市立美術館藏（左頁圖）

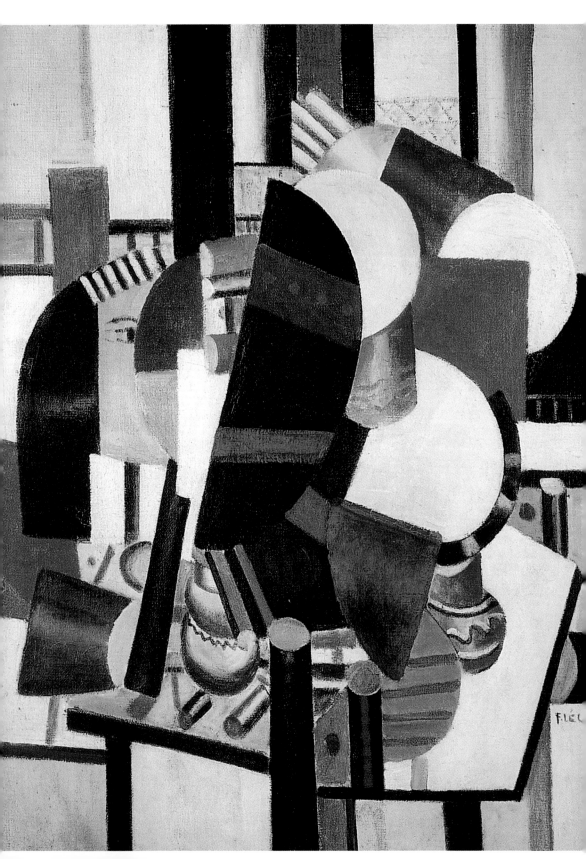

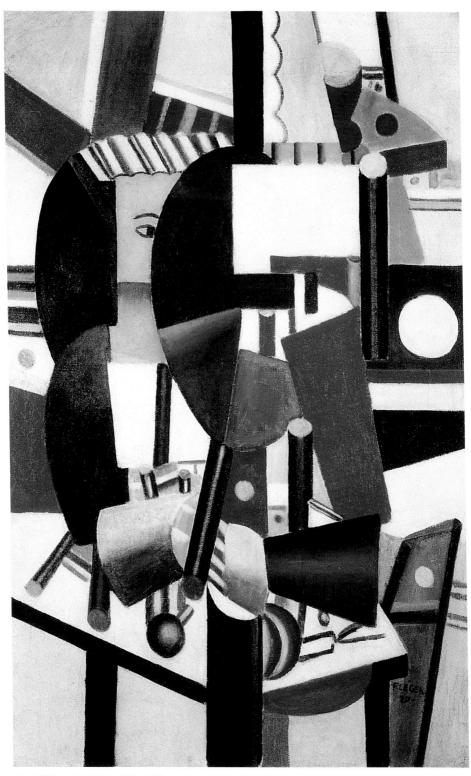

女人照鏡　1920年　畫布油彩　116×73cm　私人收藏
女子梳妝，第二情況　1920年　畫布油彩　92×73cm　蘇黎世湯姆斯・亞門Fine AG.藏
（左頁圖）

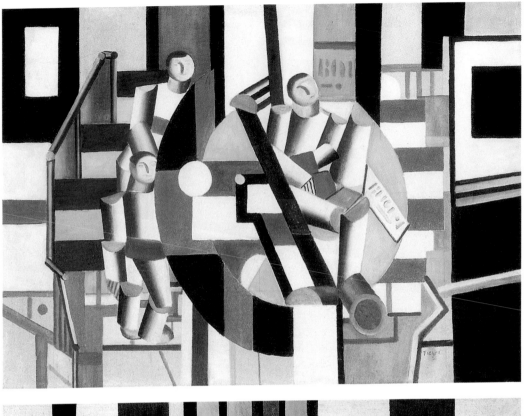

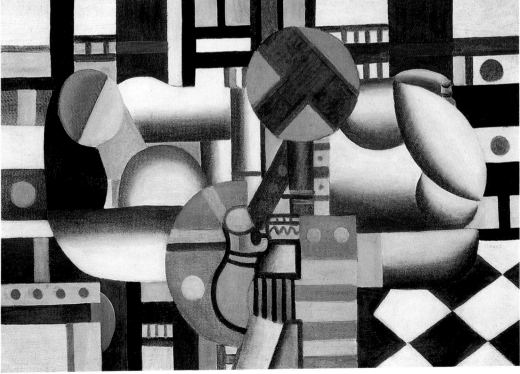

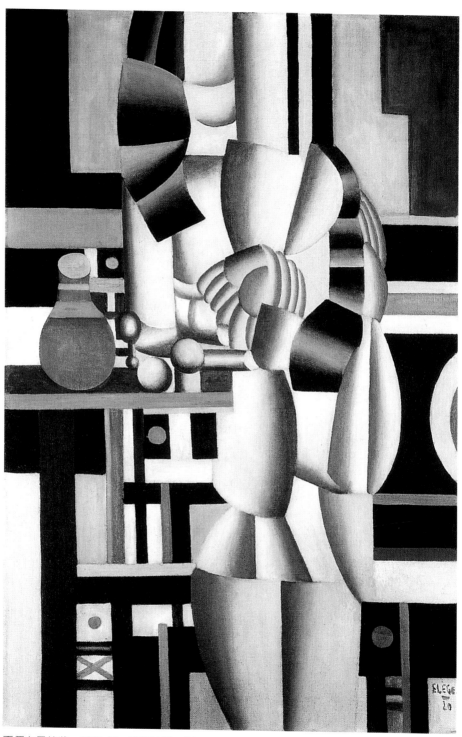

兩個女子梳妝　1921年　畫布油彩　92×60cm　私人收藏
三個人物　1920年　畫布油彩　65×92cm　瑞士巴塞爾貝耶勒畫廊藏（左頁上圖）
女人與靜物　1921年　畫布油彩　65.5×92cm　愛丁堡國立現代美術館藏（左頁下圖）

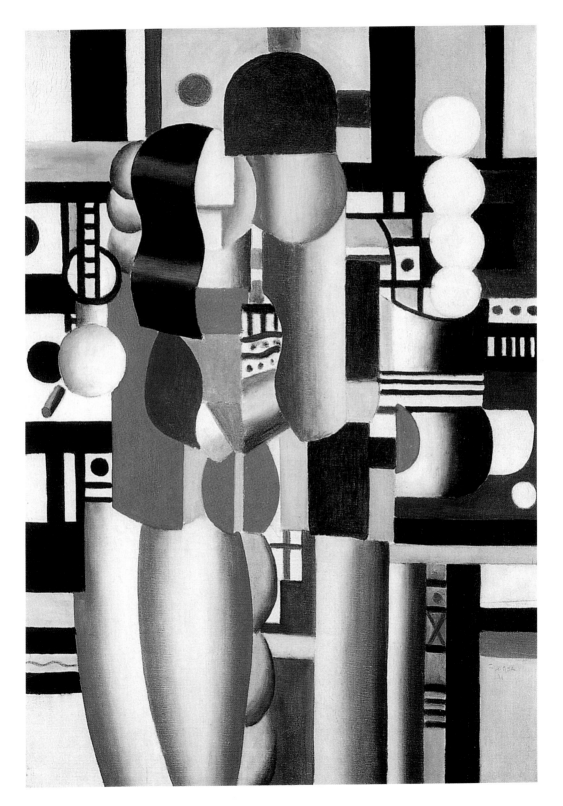

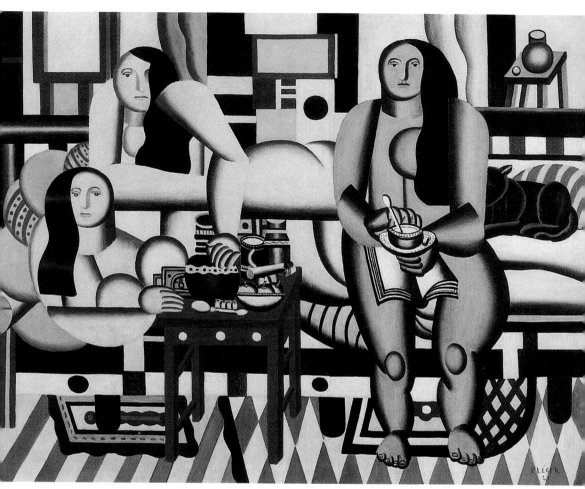

盛大的午餐（三女子）　1921年　畫布油彩　183.5×251.5cm　紐約現代美術館藏

男人與女人　1921年
畫布油彩
92.1×64.8cm
美國印第安納波里
美術館藏（左頁圖）

門開出，是廚房，有爐灶，上置水壺，背景是牆畫或窗外，母親頭
手傾靠的一側可能是同室，也可能是另一室，有櫥櫃，櫃上置盆
景，背後是窗外。全畫以母親的藍衣、長門的紅格突顯顏色，另植
物、果蔬的綠調，窗外灰藍的樹山，另黃棕、棕、紅棕與紫紅色面
與形，由黑、白的條紋與面平衡，豐富飽滿又平和靜定。母親與孩
子的臉部，勒澤賦以現代人的面貌，然神情愉悅又悠遠，再現了西
方古典繪畫人物的優異品質。

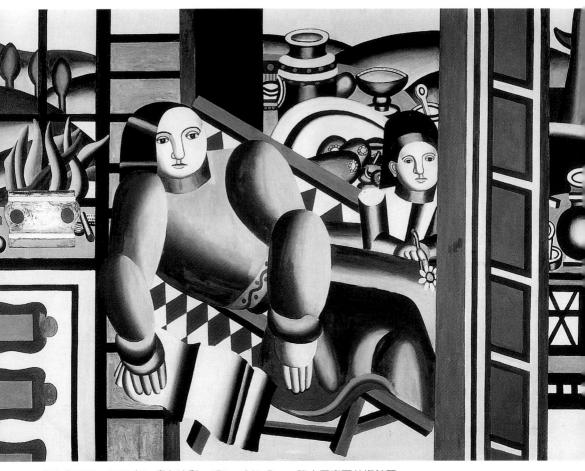

婦女與孩童　1922年　畫布油彩　171×241.5cm　瑞士巴塞爾美術館藏

　　勒澤於一九二二年畫有兩幅靜物,與〈盛大的午餐〉和〈婦女
與孩童〉很有關係。〈靜物〉畫中圓桌上的植物和大背景,近似〈婦
女與孩童〉左上角的部分,前景條紋的地面則近似〈盛大的午餐〉
左下角。右側的紫色窗簾,也可與〈盛大的午餐〉畫中黃棕與淡灰
藍的窗簾相較。這窗簾與植物的葉片,以及左上角的三個圓球與山
形,體積豐盈,色盛飽滿,加上左側紅色的半圓桌上的紅碗,一幅
不大的畫面飽和完滿、生氣昂然、充滿歡愉。

　　〈有水瓶的靜物〉前景的黑白面,與〈盛大的午餐〉左側綠白地　　圖見69頁
面顏色有異,但同為菱形造形,也是〈婦女與孩童〉安樂椅布面的

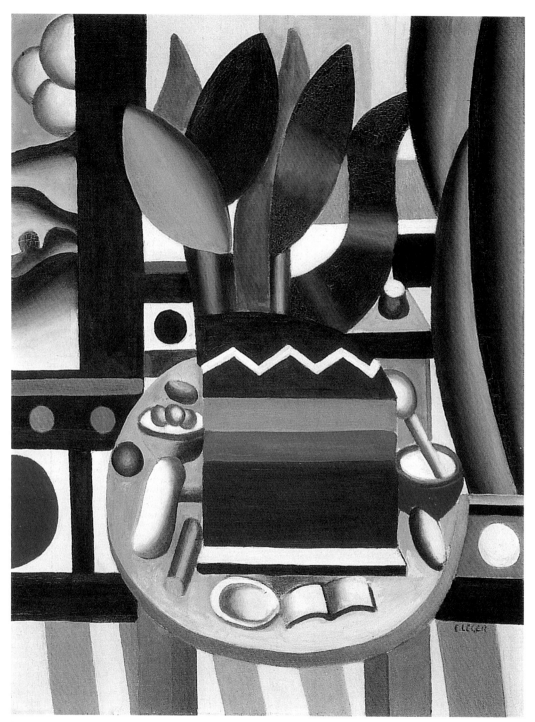

静物　1922年　畫布油彩　65×50cm　瑞士伯恩美術館藏

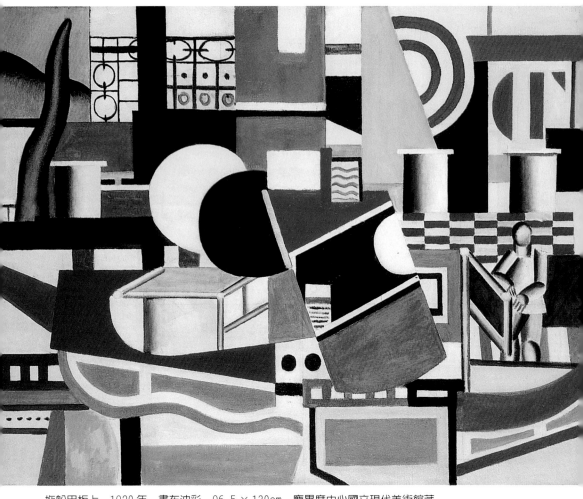

拖船甲板上　1920 年　畫布油彩　96.5 × 130cm　龐畢度中心國立現代美術館藏

面紋。左側烤爐暗示又接近〈婦女與孩童〉的右側所繪。此畫的特
色是碩大亮麗的大水瓶呈白、橙紅、橙黃、海藍與極少的灰、黑的
點綴圖案，置於鮮黃的桌面上，桌面其餘靜物呈灰白色，更突顯水
瓶的鮮活色彩。

　　一九二三年的〈橋〉和〈有水果盤的靜物〉也是屬於這類的畫。
兩畫平面幾何色塊與帶曲度又有起伏面的物象交錯構圖，特別是
〈有水果盤的靜物〉平穩又盈麗，也是令人看來愉快滿足的作品。

　　有關生活情趣的描寫，勒澤畫了兩幅有船的作品：〈拖船甲板
上〉和〈拖船〉。這兩幅畫一部分接近一九二三年的〈橋〉和〈有

有水瓶的靜物
1921-22 年　畫布油彩
92 × 60cm
倫敦泰德美術館藏
（右頁圖）

圖見 70、71 頁

圖見 72 頁

68

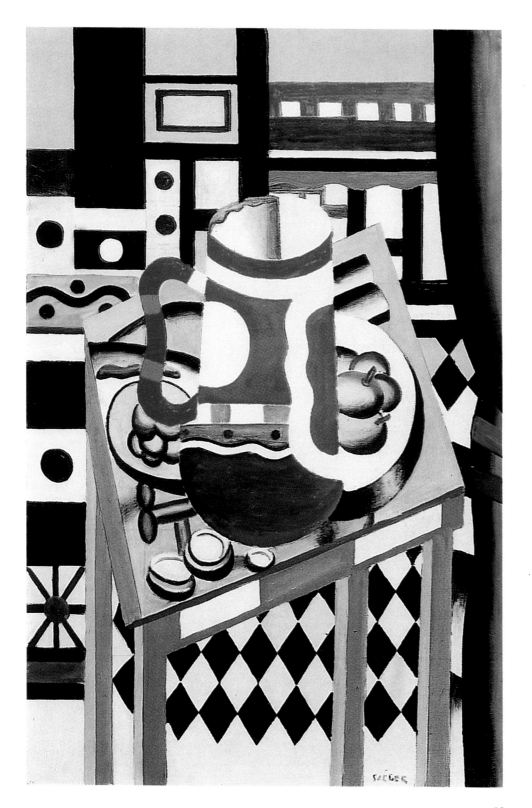

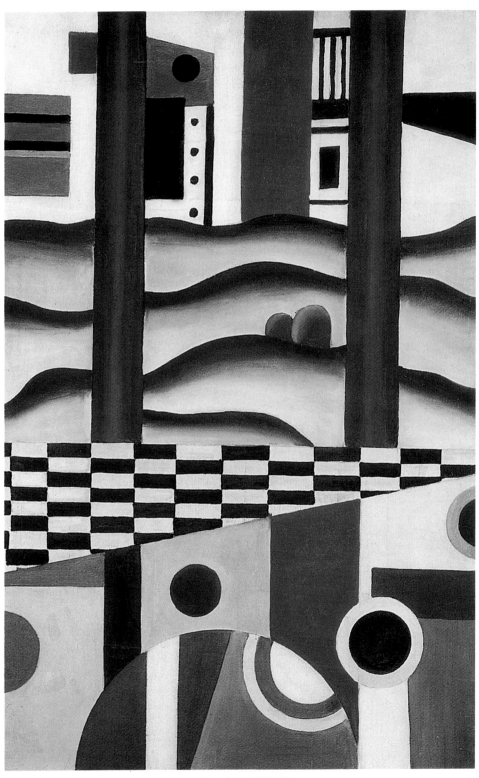

橋　1923年　畫布油彩　92×60cm　馬德里泰森美術館藏

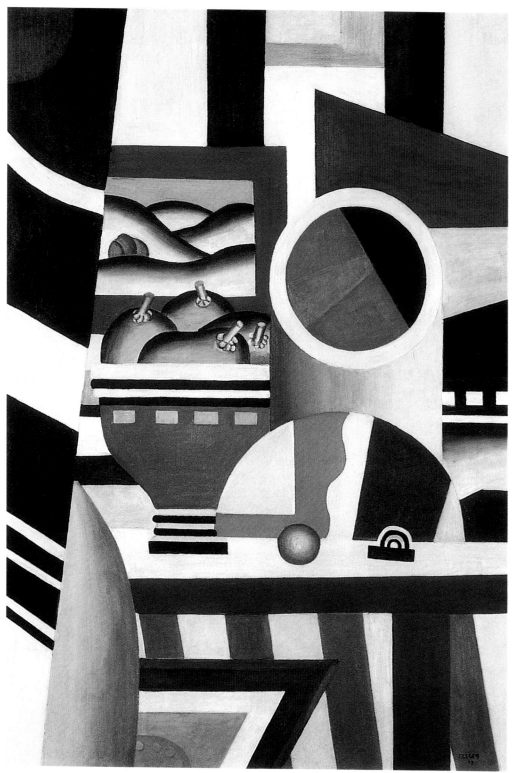

有水果盤的靜物　1923 年　畫布油彩　116 × 85㎝　法國米勒諾夫─達斯柯現代美術館藏

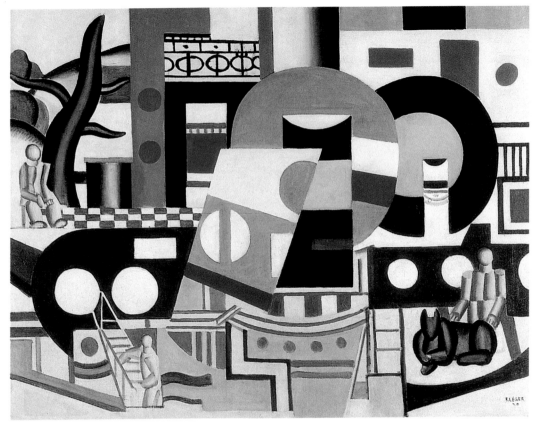

拖船 1920年 畫布油彩 103 × 132.5cm 法國格倫諾柏美術館藏

水果盤的靜物〉；一部分又接近〈城市〉與〈城市裡的圓盤〉的畫
面處理。不同處是勒澤僅以簡單的波紋線與弧線便把船浮於水的感
覺呈現出來，而所有幾何形均正面平擺，只一小片分爲三截的傾斜
的形以及畫面左上角彎曲的樹形，即造出了船的動感。

　　勒澤戰後五年中所發展的繪畫風格，可以在〈機械元素〉找到
總結。這畫前後畫了五年。平面的色塊稍減少，球體、圓柱體、圓
弧體、長管體、曲管體突顯，加上細小零件的處理，構圖美與機械
美合而爲一，是勒澤的代表之作。

勒澤　機械元素
1918-23年
畫布油彩
211 × 167.5cm
瑞士巴塞爾美術館藏

一九二四至一九二七年的繪畫

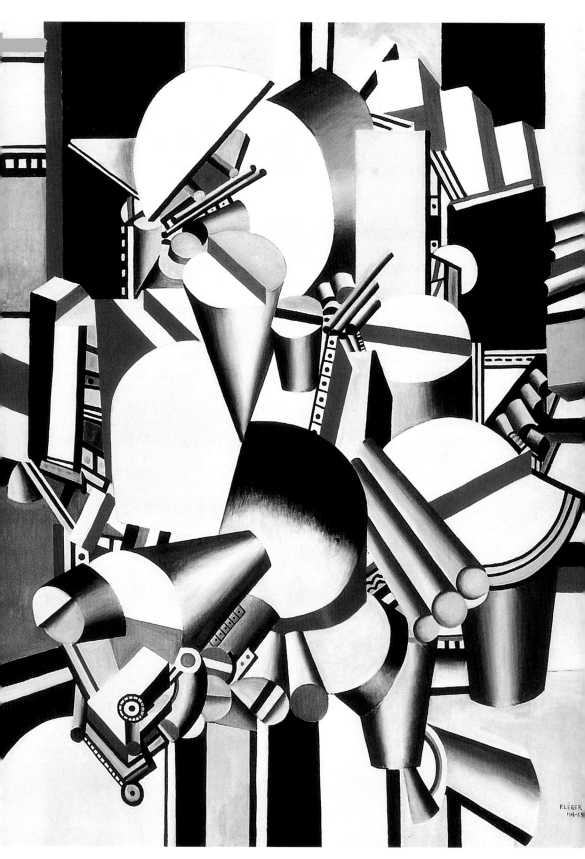

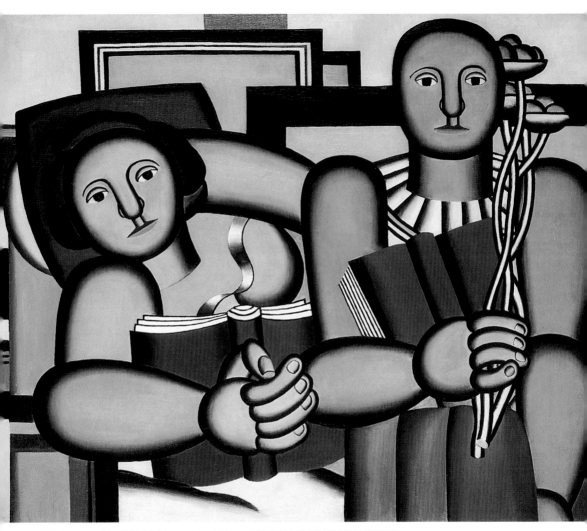

閱讀　1924年　畫布油彩　114×146cm　龐畢度中心國立現代美術館藏

　　一九二四至一九二七年期間，勒澤的繪畫發展出一種客觀性，
顯現嚴肅與冷硬。色彩暗沉下來，造形嚴謹，除〈閱讀〉、〈穿毛
衣的男子〉、〈持瓶的女子〉與〈紅色背景上的裸女〉等畫幅以人　圖見76、77頁
物為主體，其餘均以物象的呈現、排列為畫的旨意，畫家賦予其間
形與線的創新美，並且強化其原本具有的機械質感。
　　〈閱讀〉是依〈盛大的午餐〉與〈婦女與孩童〉兩畫中的人物發
展出的繪畫。一女子與一男子各手抱一書，是為主題。女子似側坐

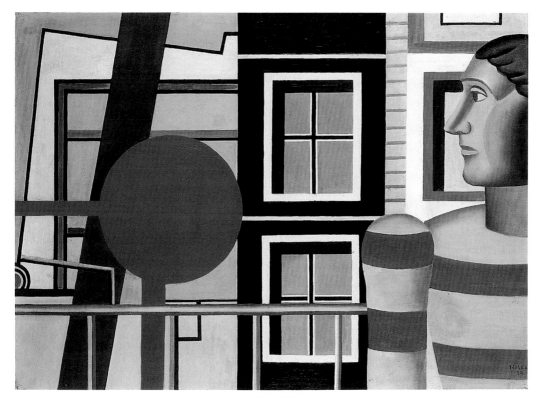

穿毛衣的男子　1924年　畫布油彩　65×92cm　私人收藏

於靠背椅上，男子則端立，除臂夾書冊外，另手持一束三朵花。全
畫除背景黑灰調子外，呈現皮膚與木料的淺棕，畫面的紅棕、花的
黃棕，另有兩處藍調，畫全無鮮豔的顏色，但色感飽滿豐實，令人
感到適意滿足。男女兩人握書，但由眼神看他們不似在閱讀，是閱
讀後的凝思或出神。二人臉龐與胴體都富機械金屬的光澤和美。

　　一九二七年有兩幅女子的單獨畫像，也是〈盛大的午餐〉和〈婦
女與孩童〉的餘緒，這類畫都可與安格爾的〈女奴〉和〈浴女〉接
上關係。那是〈持瓶的女子〉、〈紅色背景上的裸女〉兩畫。

　　與〈閱讀〉同一年畫的〈穿毛衣的男子〉也是人物在畫中佔主
位的畫。雖然畫幅較小，卻有著包浩斯藝術家如拉齊歐·莫賀里-
納基（László Moholy-Nagy）或奧斯卡·史勒梅（Oskar Schlemmer）

圖見76、77頁

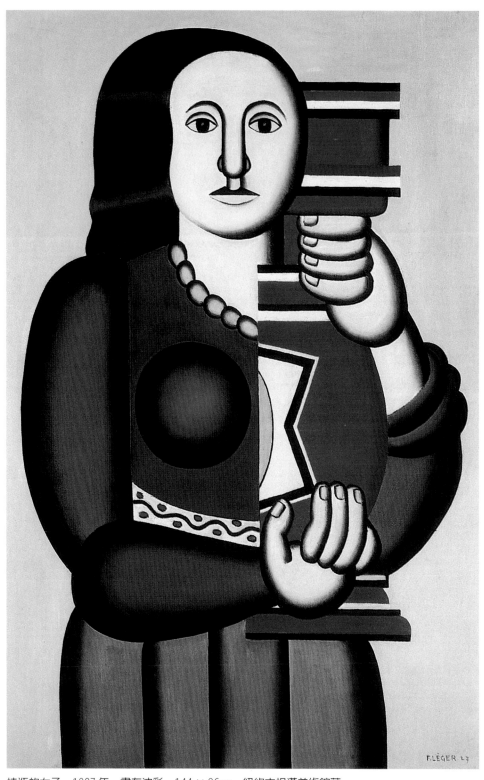

持瓶的女子　1927 年　畫布油彩　144 × 96cm　紐約古根漢美術館藏
紅色背景上的裸女　1927 年　畫布油彩　128 × 80cm　美國賀胥宏美術館藏（右頁圖）

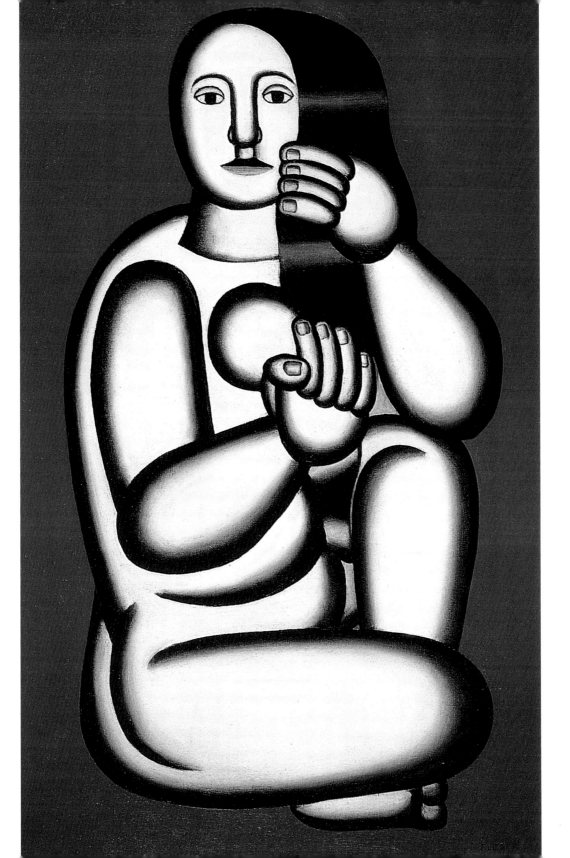

等人的同等信念，即一幅畫必得能與我們周遭的物件之製作精美與機械品質相較量。畫中人物放大置於畫的右側，畫左側則有一圓形紅色標示，背景是牆與窗格。在此穿毛衣的人，以他看似由木料雕削出的立體的臉和圓筒的手臂與身軀，和平板的紅指標與背景硬整的牆面和窗格做靜態的對位。此畫冷硬不似前數幅畫動人。

靜物 1924 年
畫布油彩 92×60cm
瑞士巴塞爾貝耶勒
基金會藏（右頁圖）

〈穿毛衣的男子〉中人物類似一個木雕的模型，像一個物件，勒澤在一九二四年以後的幾年就發展出一組物件具象化的作品。不再是戰後以來以色彩平塗來呈現物件，而是把物件的具象感、體積感表現出來，讓堅實穩固的質地突顯價值，令其本身擁有「美好物件」的特性。

〈靜物〉、〈虹吸管〉兩幅畫表現出杯、瓶以及桌上文具物件等工業製品的冷峻美感。兩畫的背景都以硬直的黑白及暗調長條佐以較短的橫道，鎮壓出前景的東西，及桌面上的物件。〈靜物〉一畫暗色調中尚有不少暗調暖色，另有一小抹鮮亮的朱紅，畫面持重莊嚴，仍然溫暖。〈虹吸管〉則全無暖色，杯、瓶的淺綠調與背景的微綠米色底，讓畫面覺來冷淡。

圖見 79、80 頁

〈有樓梯的構圖〉是一九二五年的繪畫，色感與〈穿毛衣的男子〉彷彿相似，只是〈穿毛衣的男子〉中的紅圓標，改為兩橘紅色長方塊，此處所篩減出的紅色素，移轉到兩方長塊中長方形與圓形以及右旁棕褐調的橫道與直線上，令其成為深淺不一的巧克力色。其餘顏色為同樣的米色，深或淺褐色、棕色、黑、白與深淺灰色。此畫的特點由於近似色面的層疊造出畫面的對位與節奏，加上一些細筆造形的處理，在格律中見出趣味。

圖見 81 頁

兩幅〈機械元素〉（1924、1925）是近乎概念性的表達，各式幾何形的排列；平面與半體積面的相間隔，冷色與暖色的對比。一九二四年的〈機械元素〉整體上除黑色外，呈藍灰調，間以水紅、粉紅、紅與黃橙色塊，畫面仍溫暖明媚。一九二五年的〈機械元素〉背景呈淺褐調，突出紅、綠、黃的對比，加上幾支彎曲管交錯畫面，沉穩中見輕巧活潑。

圖見 81 頁
圖見 82 頁

一九二四年，另一畫〈機械元素〉與此兩幅同題作品截然不同，近乎〈閱讀〉一畫的莊重與飽滿，灰色機械色面與形變化豐

圖見 83 頁

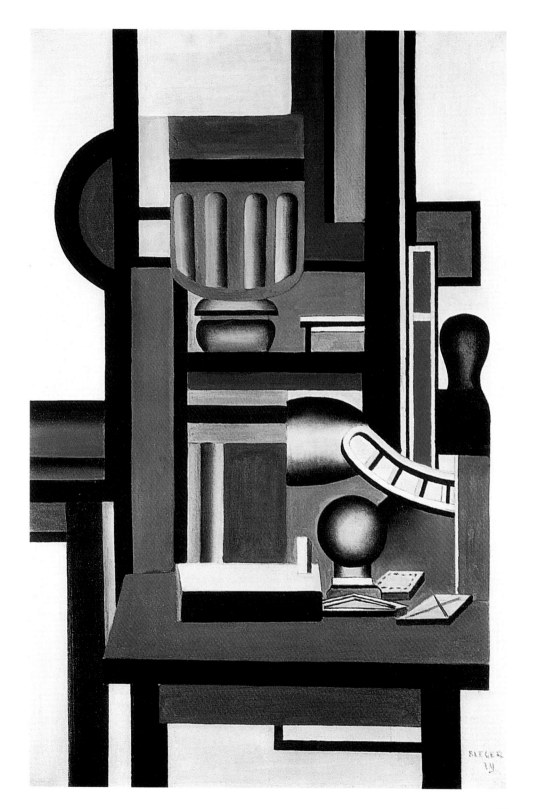

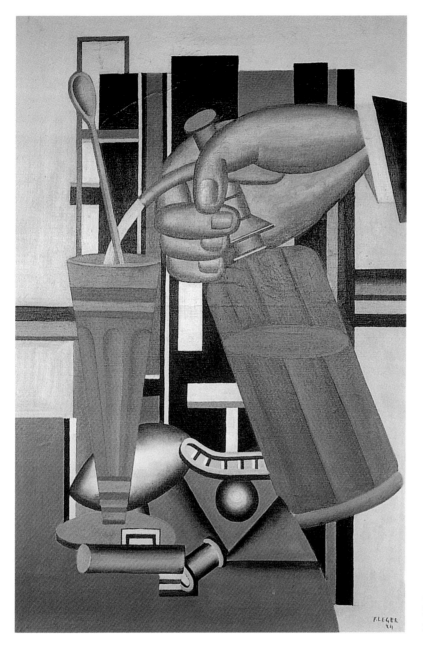

有樓梯的構圖
1925年　畫布油彩
65 × 92cm
私人收藏（右頁上圖）

機械元素　1924年
畫布油彩　97 × 130cm
蘇黎世康斯朵斯美術館
藏（右頁下圖）

虹吸管　1924年
畫布油彩　91 × 60cm
私人收藏

富，著實引人進入機械之豐美。

　　〈柱子〉、〈手風琴〉、〈傘與禮帽〉、〈彈球運轉〉、〈手與　　圖見84～88頁
帽的構圖〉等，物件清晰，背景是嚴謹不苟的色面。雖然〈柱子〉
有橘紅、黃色；〈手風琴〉有橙黃、朱紅；〈彈球運轉〉有紅與藍

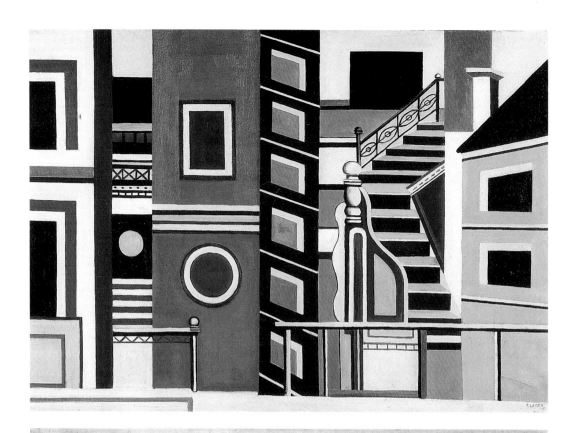

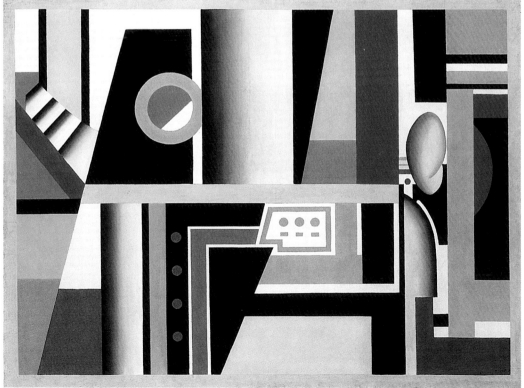

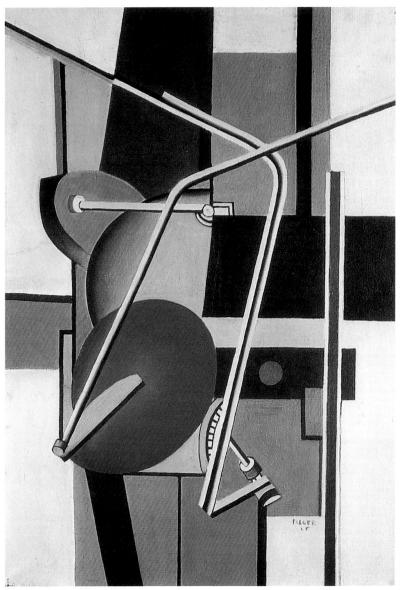

機械元素　1925 年　畫布油彩　65 × 45cm　私人收藏

的鮮明色塊，但為整體的黑色面和線所鎮壓，畫面硬朗莊重。而
〈傘與禮帽〉一畫完全沒有亮麗的顏色，更顯物質的堅實感。一九二　圖見 87 頁
七年的〈手與帽的構圖〉色彩較多，但呈嚴謹的長方形，且黑色佔　圖見 88 頁
中央重要位置，故畫面仍然十分持重，其中帽子、輪胎、調匙、瓶

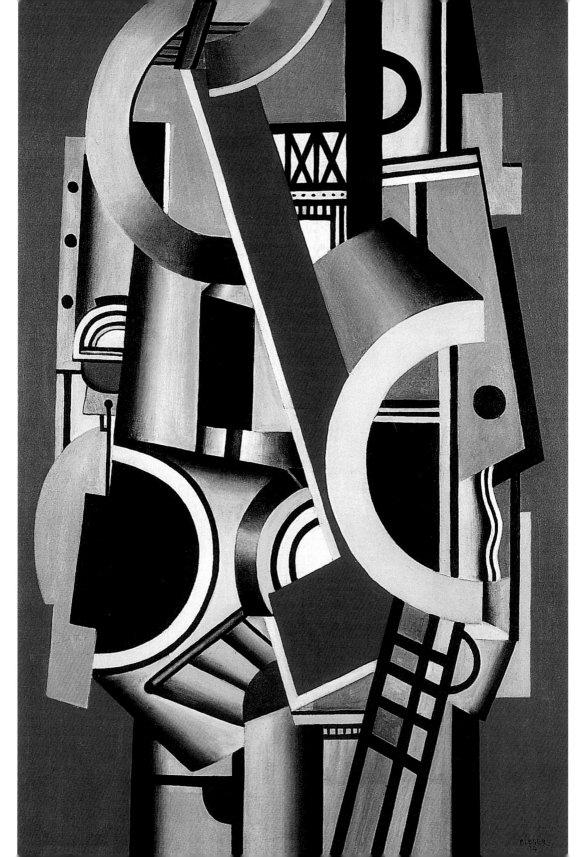

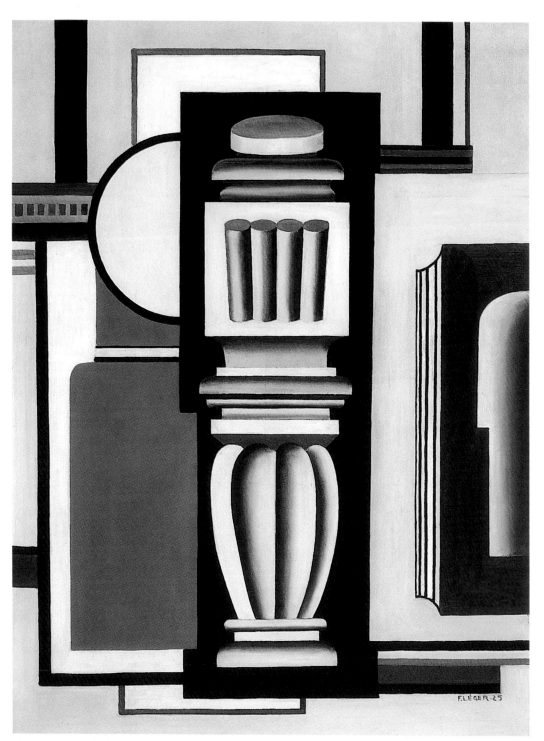

柱子　1925 年　畫布油彩　129.5 × 97.2cm　紐約現代美術館藏

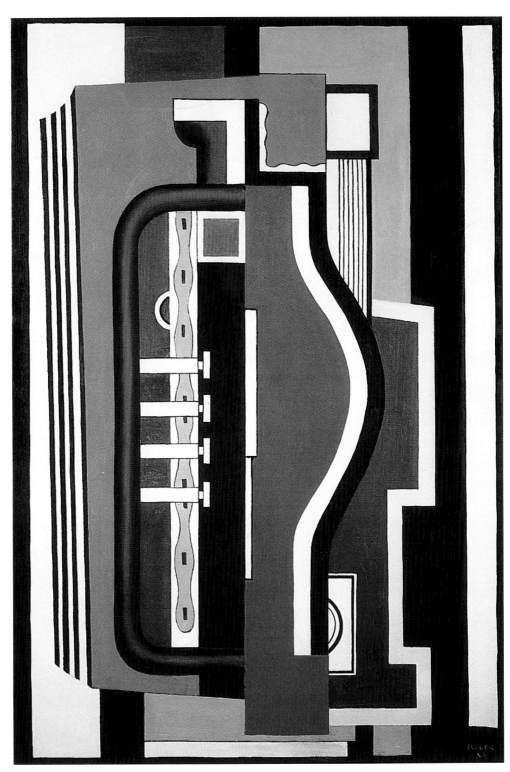

手風琴　1926 年　畫布油彩　130.5 × 89cm　荷蘭恩德霍芬 Stedelijk van Abbemuseum

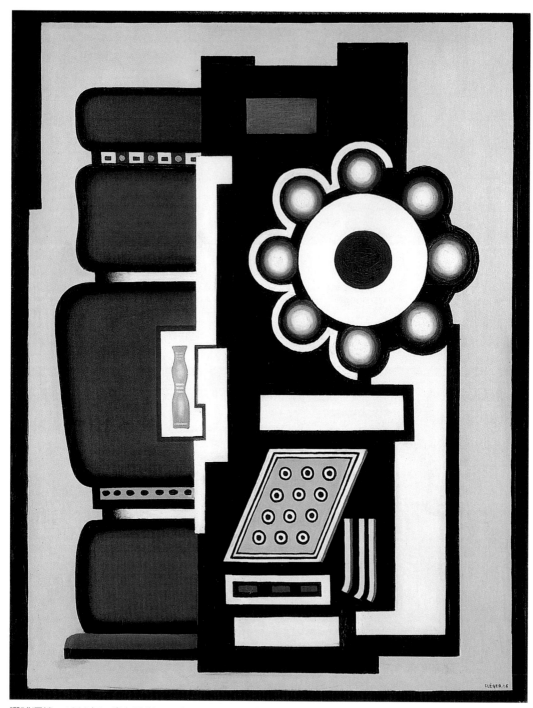

彈球運轉　1926 年　畫布油彩　146 × 114cm　瑞士巴塞爾美術館藏

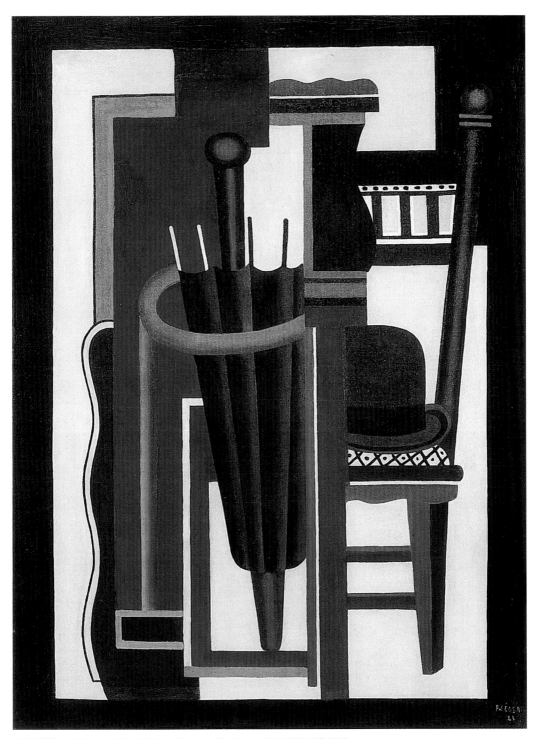

傘與禮帽　1926年　畫布油彩　130.1×98.5cm　紐約現代美術館藏

木葉的構圖　1927年　畫布油彩　130 × 97cm　法國比奧國立勒澤美術館藏
手與帽的構圖　1927年　畫布油彩　248 × 185cm
龐畢度中心國立現代美術館藏（左頁圖）

子重覆於色面上，造出韻律。

圖見90、91頁　　　　〈構圖〉與〈有側面的構圖〉是兩幅沉暗色調、無懈可擊的傑
作。一九二三至一九二七年畫的〈構圖〉，赭黑色與黑白的幾何形
體緊密結構，豐繁而密實。〈有側面的構圖〉中，黑色帶灰的乳
白、深棕、棕色、黃棕色的色面，與灰色人臉側面的組構無限高雅
穩重。

構圖　1923-27 年　畫布油彩　126.5 × 96cm　美國費城美術館藏

有側面的構圖　1926 年　畫布油彩　139 × 97cm　德國烏珀塔爾馮‧德‧海德美術館藏

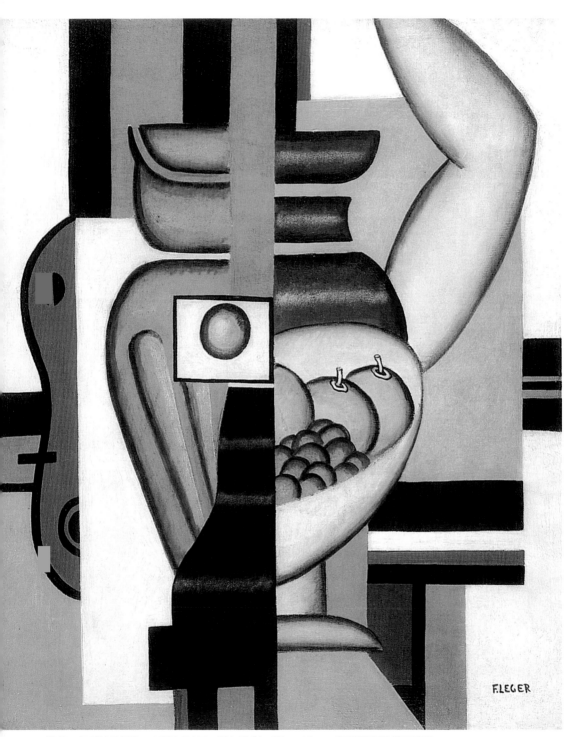

構成─有手腕的靜物　1925-27 年　畫布油彩　55 × 46cm　埃森福克汪美術館藏
持花的女人　1924 年　畫布油彩　65 × 50cm　法國里爾現代美術館藏（右頁圖）

藝術家雜誌社　收

台北市１００重慶南路一段147號6樓

市
縣

鄉鎮
市區

路
街

段
巷
弄
號
樓

姓名：

電話：

人生因藝術而豐富，藝術因人生而發光

藝術家書友回函卡

感謝您購買本書，這一小張回函卡將建立起您與本社之間的橋樑。您的意見是本社未來出版更多好書的參考，及提供您最新出版資訊和各項服務的依據。為了加強對您的服務，請將此卡傳真（02）3317096・3932012或郵寄擲回本社（免貼郵票）。

您購買的書名：＿＿＿＿＿＿＿＿＿　叢書代碼：＿＿＿＿＿

購買書店：＿＿＿＿ 市（縣）＿＿＿＿＿＿ 書店

姓名：＿＿＿＿＿＿＿＿ 性別：1.□男 2.□女

年齡： 1.□20歲以下 2.□20歲～25歲 3.□25歲～30歲
4.□30歲～35歲 5.□35歲～50歲 6.□50歲以上

學歷： 1.□高中以下（含高中） 2.□大專 3.□大專以上

職業： 1.□學生 2.□資訊業 3.□工 4.□商 5.□服務業
6.□軍警公教 7.□自由業 8.□其它

您從何處得知本書：
1.□逛書店 2.□報紙雜誌報導 3.□廣告書訊
4.□親友介紹 5.□其它

購買理由：
1.□作者知名度 2.□封面吸引 3.□價格合理
4.□書名吸引 5.□朋友推薦 6.□其它

對本書意見（請填代號1.滿意 2.尚可 3.再改進）
內容 ＿＿＿ 封面 ＿＿＿＿ 編排 ＿＿＿ 紙張印刷 ＿＿＿

建議：＿＿＿＿＿＿＿＿＿＿＿＿＿＿＿＿＿＿＿＿

您對本社叢書：1.□經常買 2.□偶而買 3.□初次購買

您是藝術家雜誌：
1.□目前訂戶 2.□曾經訂戶 3.□曾零買 4.□非讀者

您希望本社能出版哪一類的美術書籍？

通訊處：

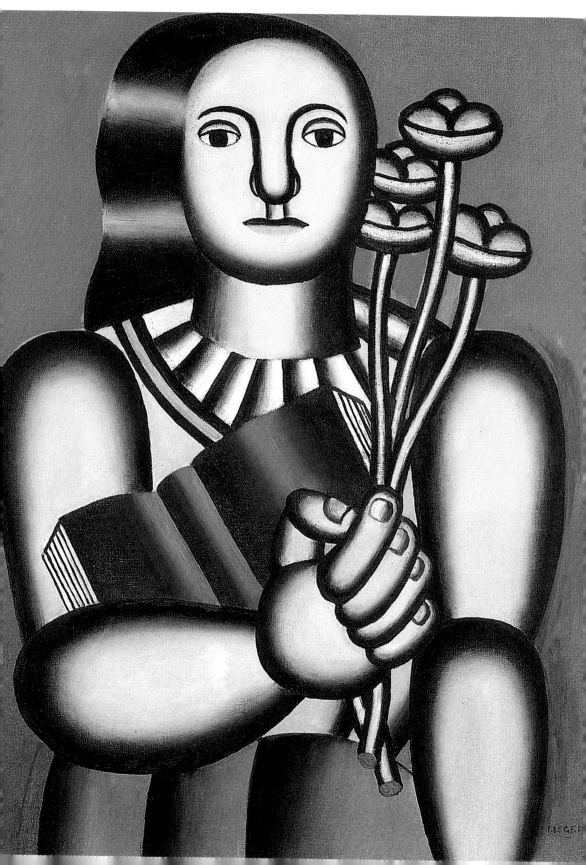

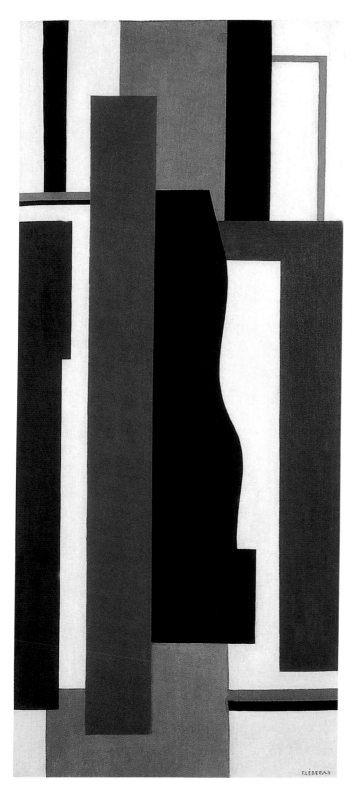

壁畫　1924 年　畫布油彩
180.3 × 79.2cm
紐約現代美術館藏

向舞蹈致敬　1925 年
畫布油彩　159 × 121cm
私人收藏（右頁圖）

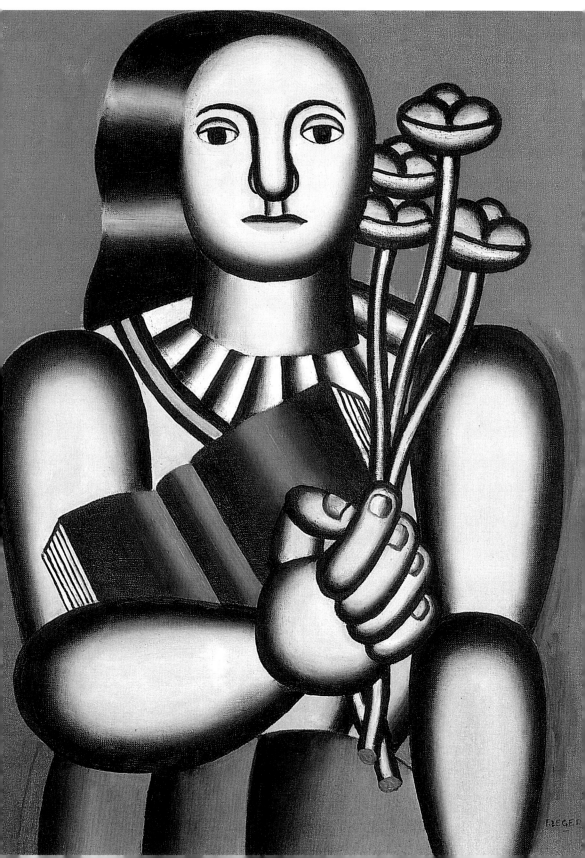

壁畫　1924年　畫布油彩
180.3 × 79.2cm
紐約現代美術館藏

向舞蹈致敬　1925年
畫布油彩　159 × 121cm
私人收藏（右頁圖）

靜物，第一情況　1924年　畫布油彩　50×65cm　私人收藏

〈蒙娜麗莎與鑰匙〉以及一九二七至
一九三〇年的繪畫

　　勒澤繼續在畫面上尋找不同的表現，一九二七至一九三〇年發
展出將物件呈於空間而沒有支撐的情況。勒澤自己解說：「我握著
物件，我把它自桌面提起，我把這物件懸於空中，沒有透視沒有支
座。我將物件散置，將它們向畫布前方移繞而出，如此它們互而相
繫。這套作業不難，把背景和表面的顏色、主要的線條、物件的距

靜物　1927年
畫布油彩　92×73cm
巴黎路易·雷里畫廊藏
（右頁圖）

離與相對面，有時不尋常的巧遇，這些都能協調並造出節奏即可。」
一九二七年的〈靜物〉，勒澤只留右側上緣與側邊的黑色寬

道，其餘一九二三至一九二七年的繪畫中，挺硬的直長條與框邊消失，圓弧面、彎曲面（黑、黃與灰白）呈現。少數物象如兩片葉、一排彎管、幾片直線形如紅色的菱形、三角形、方形，另幾個圓點、一兩段曲線等游浮於畫面。這是勒澤畫出另一起程的開始。

一九二九年勒澤又畫了靜物，題名為〈靜物，第一情況〉，畫的是一隻斷指的石膏手伸向橙色的空間，一分為兩色的葉片覆於其上，幾處黑色球塊似圓非圓，加上兩三處細筆小造形。此畫已無前數年勒澤繪畫的直截硬朗，形與色面都鬆軟許多。

〈有鑰匙的靜物〉也畫於一九二九年，整個背景呈略暗的朱紅色，一把綠邊黑色大鑰匙直立於畫中，左右兩旁兩片白色的曲面造形，中間懸浮著兩藍色階梯，兩片灰藍葉，幾節橫向圖紋，高處兩朵白雲飄浮，此畫堅硬、鬆軟皆有。勒澤繼續拓展物象在空中失重的畫面。

圖見 100 頁

這種物件脫離背景，在畫面上呈現懸浮感覺的繪畫，以一九三〇年〈蒙娜麗莎與鑰匙〉一畫最受討論。〈蒙娜麗莎與鑰匙〉畫的左上方，一似救生圈的藍色圓圈代表一小艇，藍色圓圈右下部分，接近畫中央是一串鑰匙，繞著鑰匙環向畫面右側散開，鑰匙間長髮、雙手交攞的蒙娜麗莎的影像突現。蒙娜麗莎的頭頂之上是一方圖案，一沙丁魚罐頭，畫左下邊有一黑色長三角形，可能表示旗幟。這些物象的造形，由一捲曲的黑線圈起，又以幾道垂直線與略斜的橫線分隔開，黑線圈內外，暈染著土黃與黑、灰以及白色，造出畫面的空氣感，令蒙娜麗莎與其他物象看似失重於空中。

圖見 101 頁

勒澤敘述作此畫的經驗：「一天，我在畫布上畫了一串鑰匙，我還不知道在旁邊要擺些什麼，一定要放點與鑰匙完全相對的東西。當我畫完鑰匙，我走出家門，幾步路後，即在一家商店的櫥窗裡看到一幀『蒙娜麗莎』的明信片，我馬上知道是『她』，我必須把『她』放到畫中。後來我在上方加了一個沙丁魚罐頭，這樣造成很尖銳的對比。這一幅畫我自己留了下來，我不賣此畫。」

勒澤從未賣出〈蒙娜麗莎與鑰匙〉。這畫在法國比奧地方的國立費爾南‧勒澤美術館成立後的一九六七年存入該館。

一九三二年，勒澤畫了一幅〈雨傘的構圖〉，與〈蒙娜麗莎與

圖見 102 頁

有鑰匙的靜物　1929 年　畫布油彩　130 × 89cm　私人收藏
蒙娜麗莎與鑰匙　1930 年　畫布油彩　91 × 72cm　法國比奧國立勒澤美術館藏（右頁圖）

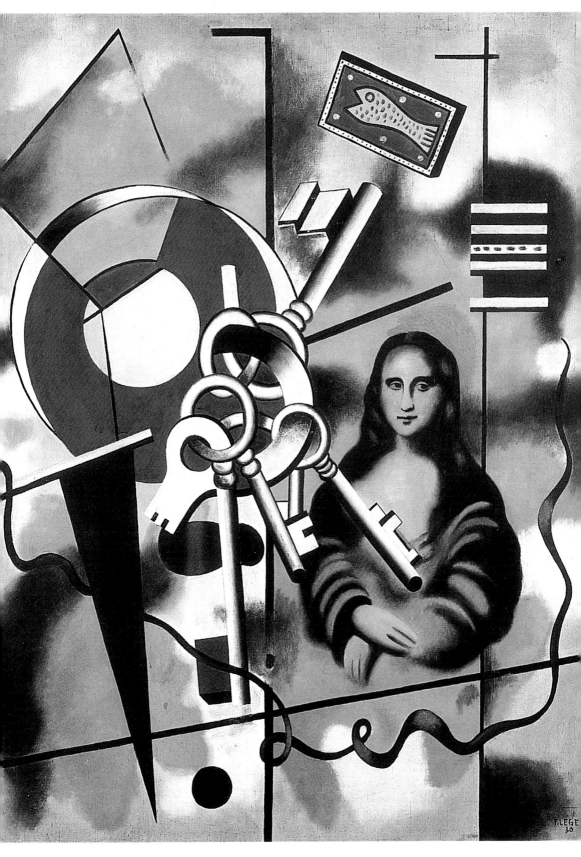

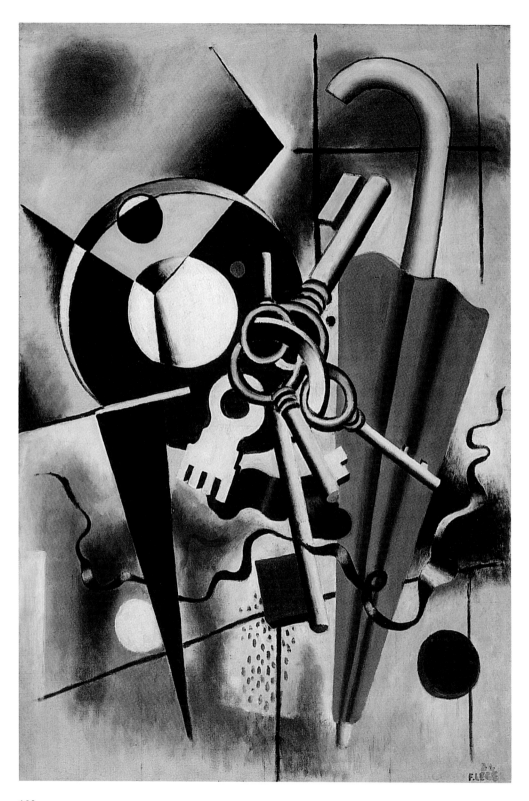

102

紅色背景上的冬青葉
1928年 畫布油彩
92×65cm
巴黎私人收藏

鑰匙〉十分接近，色調稍暗，一把雨傘取代蒙娜麗莎。

一九二九至一九三九年的大型人物畫

雨傘的構圖 1932年
畫布油彩 130×89cm
巴黎路易‧雷里
畫廊藏（左頁圖）

　　一九二九年，勒澤開出另一條畫人物的路向，是一九二七年以來，物件浮懸於空中的畫面之繼續發展，只是幾何面與物體消失

了，碩大的人物頂替了物件，成爲畫的主題。物件退爲人物的附帶，或成爲畫面的裝飾。這些畫面也出現自然體如山形與雲朵，或建築物的象徵之形。這些人物較二〇年代初的〈盛大的午餐〉與〈婦女與孩童〉這類畫的人物鬆放，而更爲碩健豐滿，畫面沒有或只有極少的幾何線形的插入，人物與物件自在地自處於畫面，在空間中隨遇而安，畫面更行自由。

〈舞蹈〉是第一幅新發展出的大型人物畫，兩女子，一長髮、全裸；一髮結辮於頭頂，腰纏褶縐巾，身旁一朵長莖玫瑰。二人小腿曲起像舞蹈於空中，身體不若通常一般舞者之纖細苗條，但柔和優美有加。

〈浴女〉畫中碩大圓渾的女體盤坐，與一截仍發出枝葉的樹身左右平分畫面，女體所佔面積似乎更大，手肘與股間一白巾，另一藍布巾置於女體與樹身間，兩者背後是幾道彎曲的小植物和卵石。女子長髮一手由後彎伸向前，另一手斜放盤腿間，其豐滿感令人舒適，樹身上的樹紋與枝葉十分優雅。〈三個人體的構圖〉，黃色背景空間上，左邊三個人體，其中一人持花葉一枝，右面是雲、建築物和繩索的象徵。簡單的幾個造形，除建築物象徵物體的各面平直外，其餘玲瓏浮凸，體積感變化豐富，而背景空間多處灰色的陰影，更增整個畫面的彈性。整幅畫灰色處多，然雲朵的藍與背景的黃之對比，另外建築體上的一紅一綠的小圓顯於灰黑平面上，就足夠使畫面色彩飽滿。人物最高者高出建築體，而與落至建築體的比高，這即是勒澤要表現的宏偉氣度。

〈亞當與夏娃〉由一九三五年畫至一九三九年，是二公尺乘三公尺多的恢宏大畫。描述最原始古老的故事，卻有現代的處理。典型亞當、夏娃故事中的蛇纏繞在一管充滿金屬光澤的鐵棒上，蘋果則如刺青般烙印在亞當手臂。亞當與夏娃處於畫面的右半邊，左半邊則是雲朵跌落的紀念碑柱式的高聳建築象徵體，深重的雲朵也停於亞當、夏娃的頭頂。如此亞當與紀念碑柱同高，碩壯宏偉。勒澤將左側上端兩大雲團畫成黑褐色，是要與他賦予亞當、夏娃皮膚的黑褐取得平衡。畫的中央是夏娃手持花葉一束，鮮亮的紅、黃、橙、綠顯現於黑白之間，左側碑柱黃黑的強烈對比，右側亞當短衣褲藍

圖見107頁

圖見106頁

圖見108頁

舞蹈 1929年
畫布油彩 130 × 90cm
法國國家當代藝術基金會藏，展於格倫諾柏美術館（右頁圖）

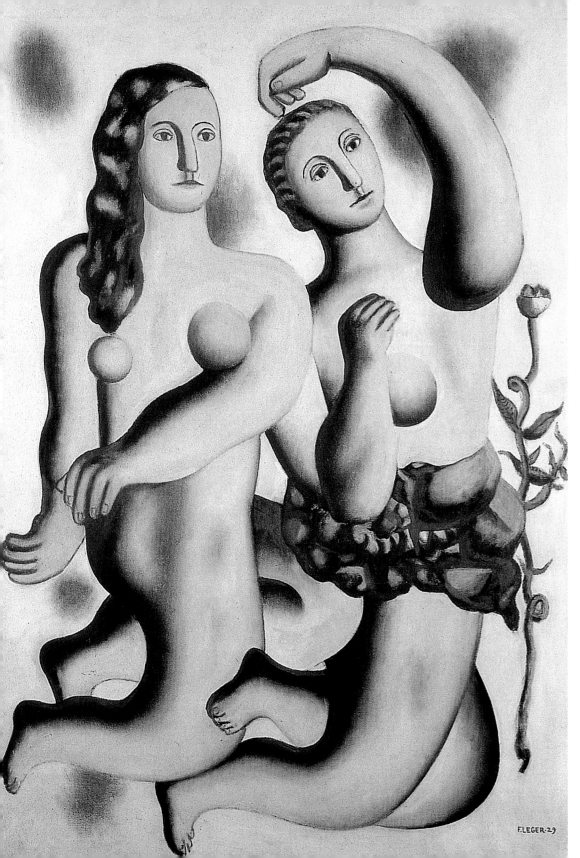

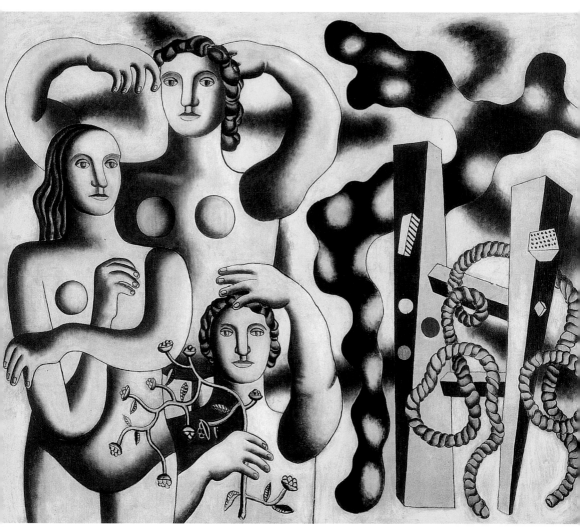

三個人體的構圖　1932年　畫布油彩　182×230cm　龐畢度中心國立現代美術館藏

白條紋的相間，蛇的黃與藍身紋的相應，畫面凝重又炫亮。

〈有兩隻鸚鵡的構圖〉應是勒澤最大的畫幅，四公尺高，近五公 圖見109頁
尺寬的畫幅，恢宏浩蕩。勒澤繪於一九三五至一九三九年間，於一
九五〇年捐贈給巴黎現代美術館，現存龐畢度藝術文化中心工業創
作部門。

畫中有三女一男四個人物，呈疊羅漢之勢，兩紀念碑柱左旁

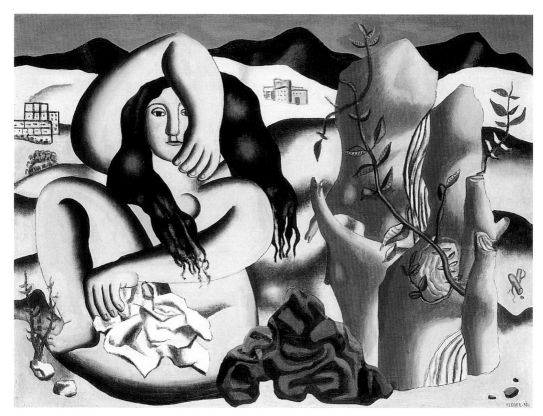

浴女　1931年　畫布油彩　97×130cm　巴黎私人收藏

側，人物與碑柱高聳入雲端，兩隻鸚鵡則在人物的手指間與腕臂
上，是為畫幅標題。

　　自一九二九年以來發展的繪畫特性都呈現於這畫幅中：人物或
灰白、或褐灰色調，豐碩肢體曲伸的動勢，人體與雲朵體積感的玲
瓏浮凸，背景色面的自由均是。又人物、建築物及其他物件不只有
失重浮懸於廣大空間的感覺，而且前景兩人物與碑柱均著地，遂有
頂天立地之感。當中鸚鵡與碑柱上圖紋及男子的條紋上衣，一女子
的花紋短褲，小面積卻亮麗的色彩，與其它畫幅一般在豐厚沉穩中
令畫面醒目。

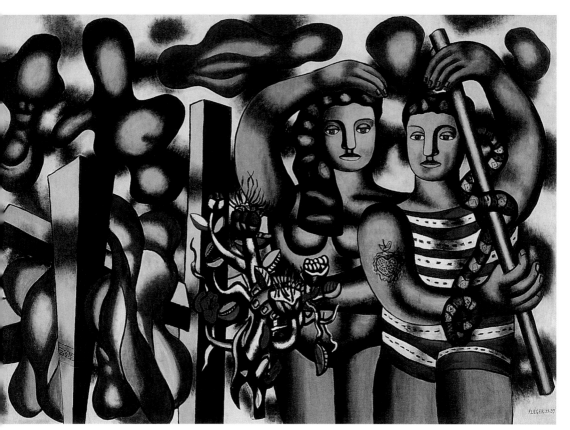

亞當與夏娃　1935-39年　畫布油彩　228×324.5cm　杜塞道夫，諾登－威斯特法朗美術館藏

美國之旅與一九四一至一九四六年的繪畫

　　二次大戰爆發，勒澤避開維琪政府的法國，到美國居住。一九四○年十月勒澤於紐約登岸，那已是他第四次踏上美國的土地。一九三一年勒澤單純地旅行，想認識美國。一九三五年第二次來到，出席紐約現代美術館、芝加哥美術館和芝加哥美術館研究院爲他舉行的首次回顧展。一九三八年九月至一九三九年三月間則因尼克森・A・洛克菲勒請他來爲其紐約寓所作壁畫，並與芬蘭建築師阿瓦・阿爾托共同在耶魯大學主持講座，談論建築上色彩的效應問題。

　　一次大戰時勒澤應召入伍，沒有加入法國藝術家避難美國的行列。這些藝術家看到紐約的都市建築，都立即感到那是現代化的象

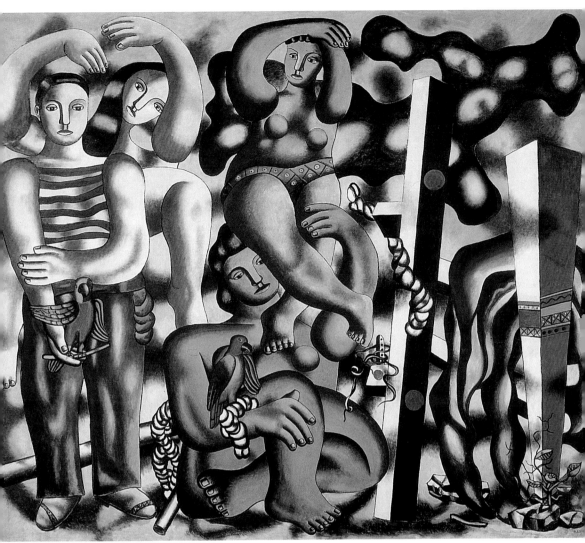

有兩隻鸚鵡的構圖　1935-39年　畫布油彩　400×486cm　龐畢度中心國立現代美術館藏

徵。畢卡比亞到紐約時發表說他發現自己面對著一個未來主義的城
市；杜象描寫這個城市是「一整個藝術成品」。在這樣「世界上最
巨大的景觀」之前，勒澤承認這特殊的城市景象在世界上之優越
性：「不是電影，不是攝影，不是新聞報導可以描述。這個令人驚
異的世界——紐約，要摘取其中一部分作為藝術題材是一件瘋狂
的事。」

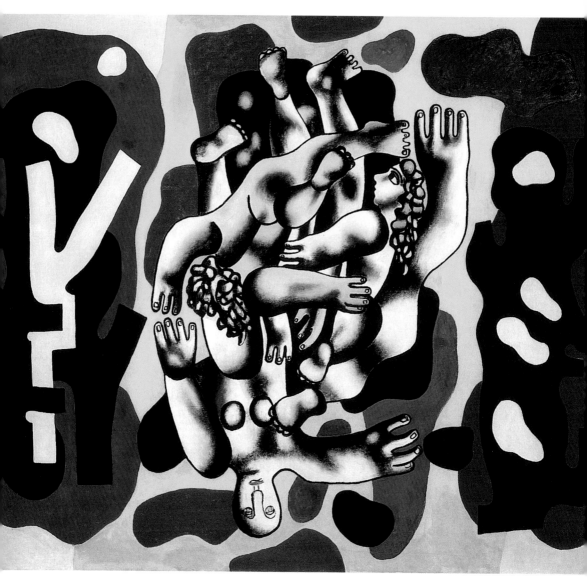

黃色深底的潛水者　1941年　畫布油彩　190×219cm　芝加哥藝術學院藏

　　勒澤幾乎只在文字中表白了他對紐約城市的崇拜。這個文學家
塞林稱說的「站著的城市」，勒澤則讚頌其建築物是「可崇奉為神
的垂直建築」，一種無名的優美自幾何抽象中散發而出。因此勒澤
放棄在畫面中插入寫實的建築造形，至少直到一九四六年勒澤離開
美國時的繪畫是如此。但是自一九三一年以來，畫面上建築物的象

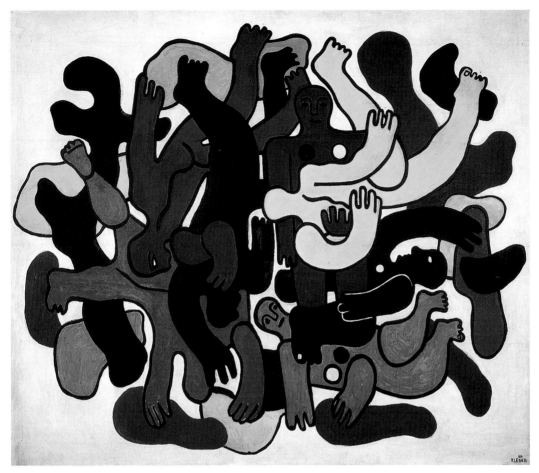

大黑色潛水者　1944 年　畫布油彩　186 × 221cm　龐畢度中心國立現代美術館藏

徵是有的，而勒澤把人物宏偉化，與建築物的象徵體比高，直入雲
端；這不能不說是紐約的巨大感覺震撼了勒澤，令他的繪畫自一九
三一年以後一直追求著宏偉特性的表述。

　　一九四○年秋天勒澤入耶魯大學任教，一九四一年又到加州的
萊爾斯學院授課。這年他在紐約馬諦斯畫廊的法國避難美國的藝術
家展覽會上遇見馬松、東居、馬塔、布魯東、查德金、恩斯特、蒙
德利安、柯比意、夏卡爾等人。他在新大陸再執起畫筆，開始畫
〈黃色深底的潛水者〉，這種潛水者的主題再度出現，那是一九四一
至一九四二年的〈潛水者〉與一九四四年的〈大黑色潛水者〉。

圖見 112 頁

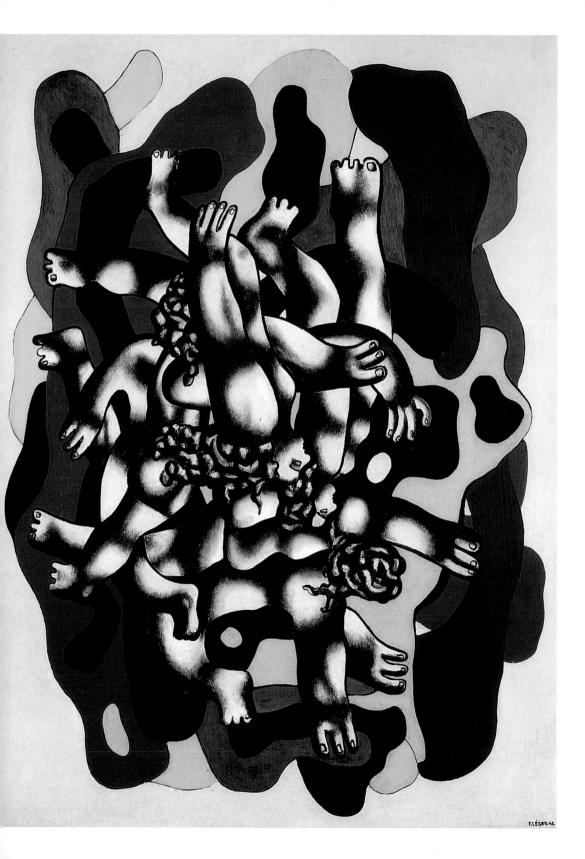

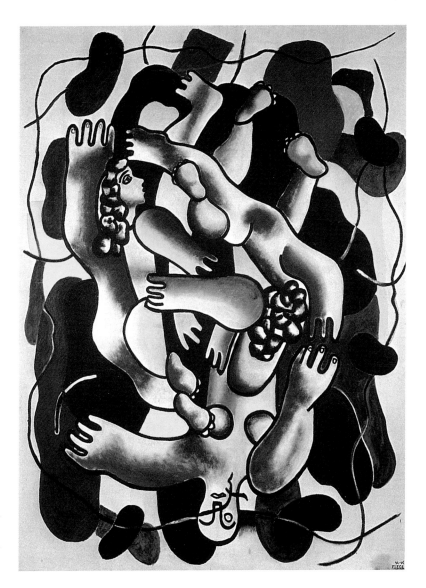

多彩的潛水者
1942-46年　畫布油彩
250×185cm
法國比奧國立勒澤美術
館藏

潛水者　1941-42年
畫布油彩
228.6×172.8cm
紐約現代美術館藏
（左頁圖）

　　　第一幅與第二幅潛水者的造形，是三〇年代〈三個人體的構圖〉
中有體積感的人物的演化與變形，人物非直立而肢體複生，密集交
錯，背景則是色彩平塗的不定形紅、黃、綠、藍、黑的色面，第一
幅畫又黑中有白，且黃色面較大，是爲畫的標題。第三幅潛水者人
物造形趨於簡略，回復一次戰後至二〇年代初處理物件的平塗畫
法，黑色的潛水人糾結著以黑線條圈起的紅、黃、綠、藍、棕色的

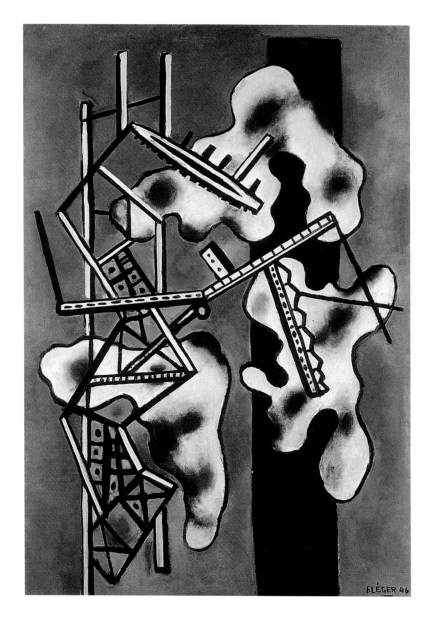

建築物與雲彩
1946 年　畫布油彩
91 × 65cm
巴黎蓓拉畫廊藏

潛水人,背景則淡灰一片。三幅畫的共同特點都是身體與四肢錯綜
交纏一起。勒澤物象的交纏問題在三〇年代的素描裡已試驗過了,
這三幅畫中更是繁複地發揮。

　　一九四二年的〈舞蹈〉也是這一類作品的衍變。然人物無體積
感,在淡灰的底色上黑線條的輪廓交織以似圓的色塊和略彎的長色

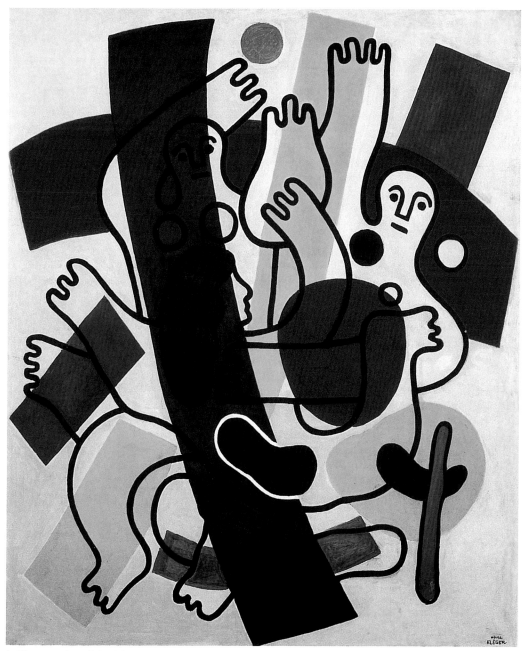

舞蹈　1942 年　畫布油彩　183 × 154cm　巴黎路易‧雷里畫廊藏

條。這應是來自勒澤的一個經驗：「一九四二年，當我在紐約時，
我受到百老匯廣告掃照街面的探照燈所打動。你在那裡，你跟一個

人說話，突然他變成藍色，然後色彩不見，另一種顏色照來，他變成紅色、黃色。這些顏色 — 探照燈的顏色，是自由的，它們在空間中。」

勒澤一九四三至一九四四年旅行加拿大，此間的一兩個夏天，他在美、加邊境的魯斯地角，一個廢棄的農莊上度過，畫了一些可以說是風景畫的作品。勒澤表示：「對我來說，廢棄的農耕機成為美國風景的一個主要特色，這是一種浪費，一種無情的、盲目的廢棄」。不只老舊的農耕機，其他所用過的舊器物都不當地丟棄。在勒澤停留美國的時日看到的是如此。幸而勒澤在畫中並沒有表現這些廢棄物的超現實感，只用了這些物件的斷塊肢節，而且畫得十分多彩，如〈森林〉、〈梯子中的樹〉、〈503〉、〈黃底色上的樹幹〉與〈羅曼蒂克的風景〉。這些畫中粗大斷截的物件糾纏著或粗或細的植物造形。色彩深重濃豔，是極近景的粗獷現代風景特寫。〈503〉一畫中的數字、〈黃底色上的樹幹〉中的字母，都可代表為廢棄機件的標誌。這幾幅畫粗獷中見宏偉，強烈的色彩令人不甚愉快，卻讓人有極端飽和滿足之感，都是勒澤精神代表的力作。

圖見 117、118、119、121、122 頁

〈大茱麗〉畫中，茱麗是當時法國流行的一首歌曲唱詞的人物，勒澤以她的名來畫一位高大的女子。茱麗站於黑色的背景前，畫的另半邊是黃底平面，矗立起棕紅色的建築象徵體，與茱麗比高。茱麗灰白的身體，紅髮上簪著珠寶，橙色衣外隆起一乳房，頸上有珠寶項圈，腰間有腰帶，右手持一黃色花朵，左臂挽著一輛自行車，同時顯其碩壯與溫柔。此畫的趣味在於黑色與黃色平面間兩隻不同圖紋的藍蝴蝶在飛，與自行車的彎曲造形以及鏈帶齒輪的圖案，還有茱麗身上的裝飾，共同靈動了莊重的畫面。

圖見 121 頁

勒澤一九四五年十二月乘郵輪離開紐約，一九四六年一月底回到闊別五年的巴黎。在離開紐約之前，他便起草〈再見，紐約〉一畫，一九四六年在巴黎完成。

圖見 120 頁

〈再見，紐約〉是勒澤告別紐約的致敬和依戀的表白。畫中棕紅色的建築物象徵體上纏一灰色細帶，寫著「Adieu New York」（再見紐約）。這是勒澤的最後一幅美國風景，接近〈黃底色上的樹幹〉一畫。類似的鐵絲、鋼段、欄柵、樹幹、輪胎等斷節的互相交繞，

森林　1942 年
畫布油彩
182 × 127cm
龐畢度中心國立現代美術館藏（右頁圖）

116

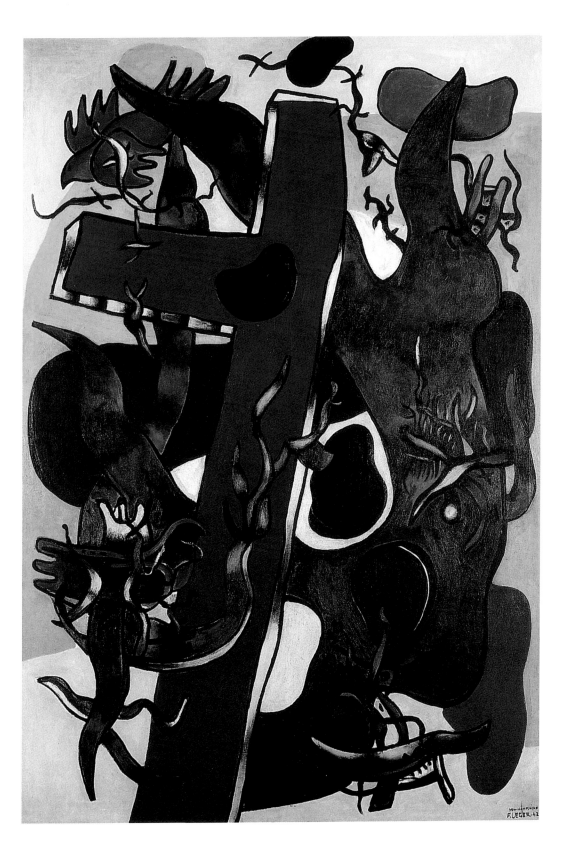

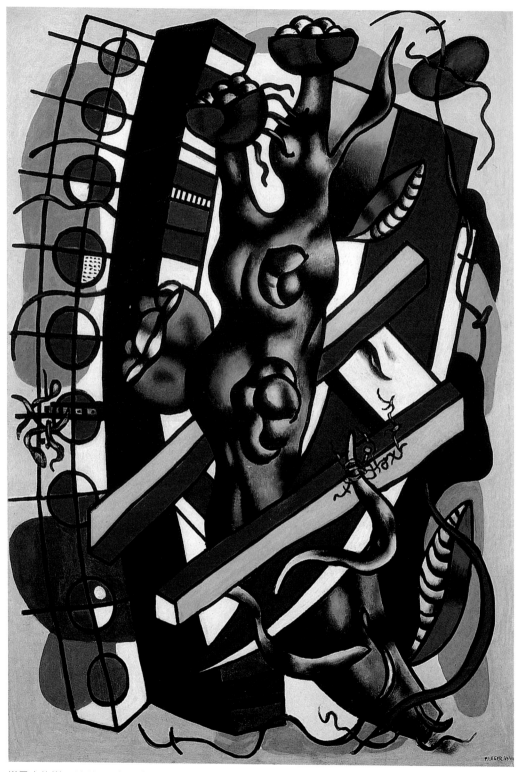

梯子中的樹　1943-44 年　畫布油彩　182 × 125cm　巴黎路易·雷里畫廊藏

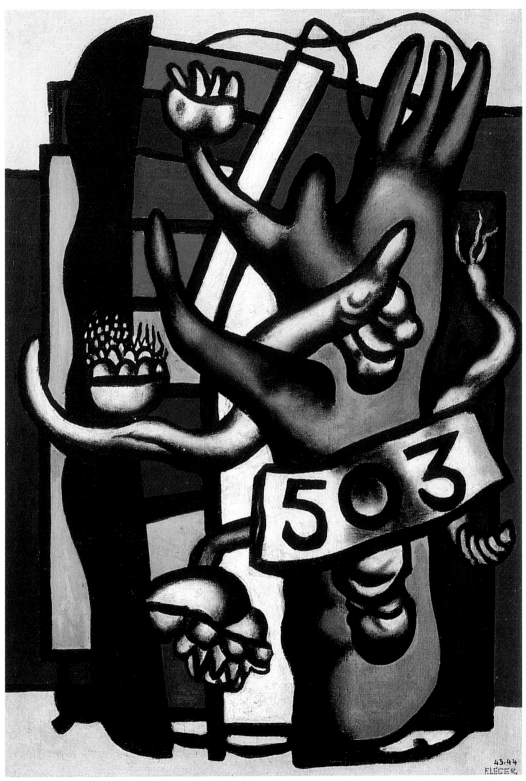

503 1943-44年 畫布油彩 94 × 66cm 巴黎路易・雷里畫廊藏

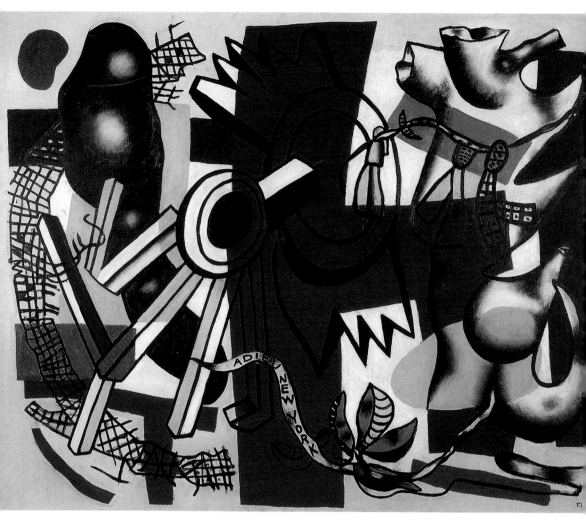

再見，紐約　1946年　畫布油彩　130×162cm　龐畢度中心國立現代美術館藏

而這個城市像丟掉了他的根部，失去重心，在空間中浮懸。另一組
的特色：三條領帶結於一繩索上。

　　美國期間的繪畫，勒澤不再用調色盤，他直接擠顏料在畫筆上
畫。原則上他只用單純的原色，紅、橙、黃、綠、藍、靛，另加棕
紅、褐黃，當然還有黑色的線條突顯物象的輪廓，灰色與白色平衡
色面空間。

黃色底上的樹幹
1945 年　畫布油彩
112.5 × 127cm
愛丁堡國家現代畫廊藏

大茱麗　1945 年
畫布油彩
111.8 × 127.3cm
紐約現代美術館藏

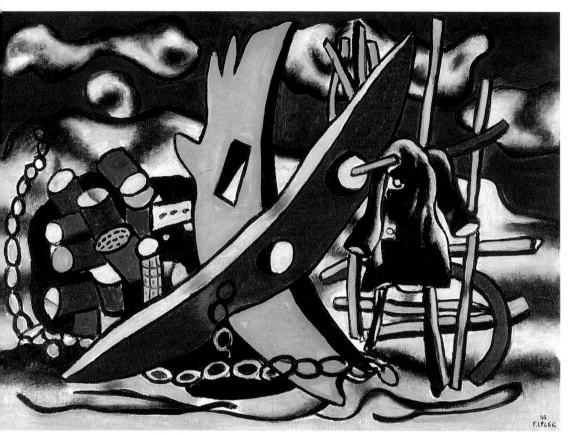

羅曼蒂克的風景　1946年　畫布油彩　66×91cm　私人收藏

　　在美居留時，勒澤完成一幅他在一九二四年即著手的〈三個音樂家〉，畫中人物很有美國爵士樂手的風味，可置於美國時期的繪畫裡。

回到法國：一九四六至一九五四年繪畫

　　勒澤雖離開了美國，不過之後近十年的繪畫仍處在他居留美國五年的繪畫感覺中，確切地說，仍延續了一九三一年首次旅行美國之後所感受到的宏偉巨大的特質。一九四六至一九五一年，他再著筆一些美國開始而未完成的畫幅。〈再見，紐約〉之外，〈雜技人

三個音樂家
1924-44年　畫布油彩
174×145.5cm
紐約現代美術館藏
（右頁圖）

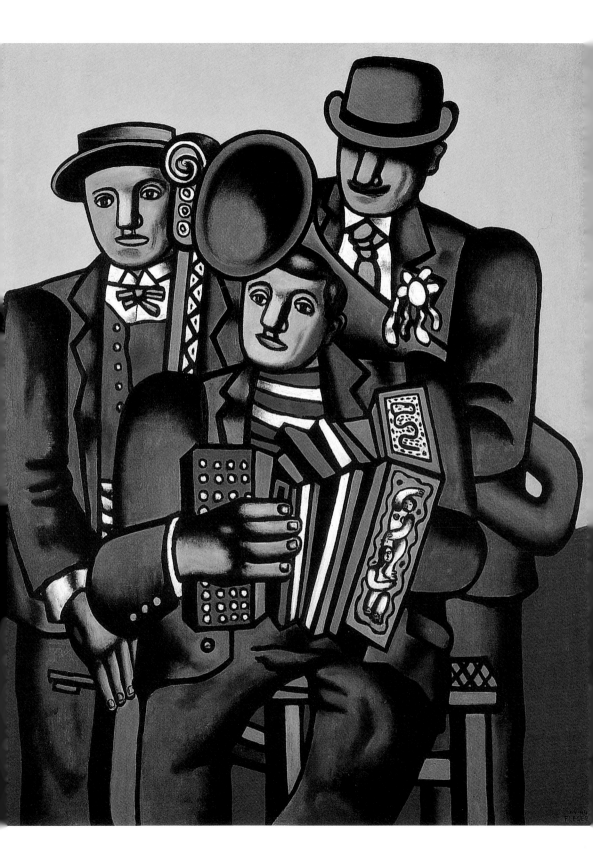

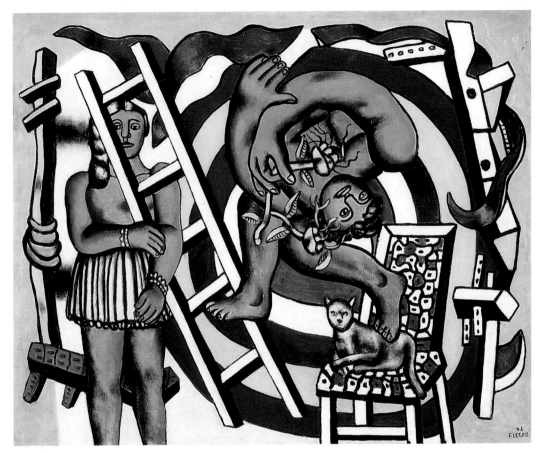

雜技人與夥伴　1948年　畫布油彩　130.2×162.6cm　倫敦泰德美術館藏

與夥伴〉、〈閒暇，向大衛致敬〉接續了前幾幅美國風景畫的風格，
只是加上人物，畫面更豐富。

　　〈雜技人與夥伴〉中綠、白、藍、黃、棕紅的螺旋圈也許是馬戲
裡表演打槍的靶子，無論實用意義為何，在此畫中與雜技人綣捲的
軀體形成畫幅的動力，構出畫面的動態。夥伴鎮定直立，手持雖斜
向但牢固的梯子，灰貓臥坐椅上，亦是一穩定的力量。雜技人手上
與頭側的花、夥伴的粉紅衣與短褶裙、貓坐椅上的圖案等都是勒澤
畫中慣常有的趣味。

　　〈閒暇，向大衛致敬〉是勒澤讚頌他曾喜愛的美國生活，努力工
作之餘是愉快的閒暇，真實而有尊嚴。兩對夫婦帶幼女與男童騎車

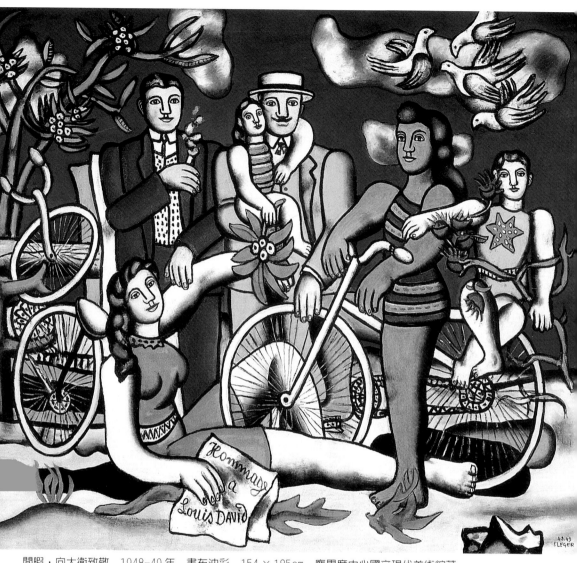

閒暇，向大衛致敬　1948-49年　畫布油彩　154×185cm　龐畢度中心國立現代美術館藏

出城郊遊，天很藍，白鴿與雲齊飛，四處植物優雅。坐地的橙衣女子手持一紙，上寫：「向路易‧大衛致敬」（路易‧大衛即法國新古典主義大帥）。

圖見127頁　　　　一九五二至一九五三年，勒澤畫了〈郊遊〉，他稱之為〈郊遊，第一畫面〉，也是描寫休閒生活的美妙，與〈閒暇，向大衛致敬〉同一類型，然畫幅較小，人物也縮小，以黃、綠調為主，不如前畫

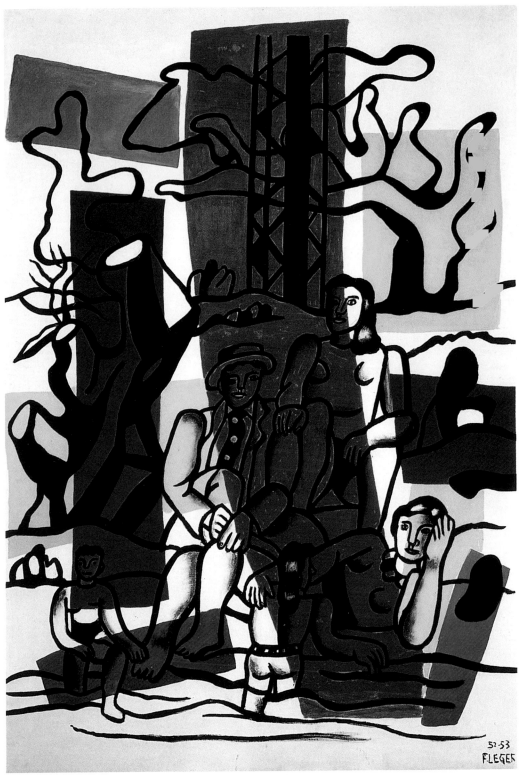

郊遊，片段　1952-53年　畫布油彩　162×114cm　私人收藏

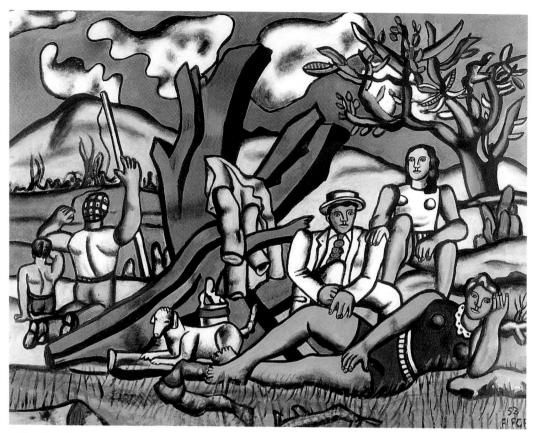

郊遊，第一畫面　1952-53年　畫布油彩　114×146cm　私人收藏

多彩。稍後勒澤又畫郊遊主題，他稱之爲〈郊遊，片段〉，卻是一
九四二年〈舞蹈〉的風格。

　　一九五〇至一九五一年間勒澤畫了一組建築工人，他先作了許
多鉛筆與墨水筆素描，畫工人的頭、上身、身軀、手、腿部，也畫
了素描感覺的單色油畫（黑、白灰、米灰色調），另一油畫以綠色
爲底，工人與建築架是黑白建構。這組「建築工人」的畫在一幅一
二六乘一四三公分和一幅三〇〇乘二〇〇公分的大畫幅中集其大
成。

圖見128～131頁

　　前一幅〈建築工人〉中僅有兩個工人，一騎在鐵架上，另一提
著黃色的框架，似要把框架遞給上方的人。第二幅畫可以說是前一

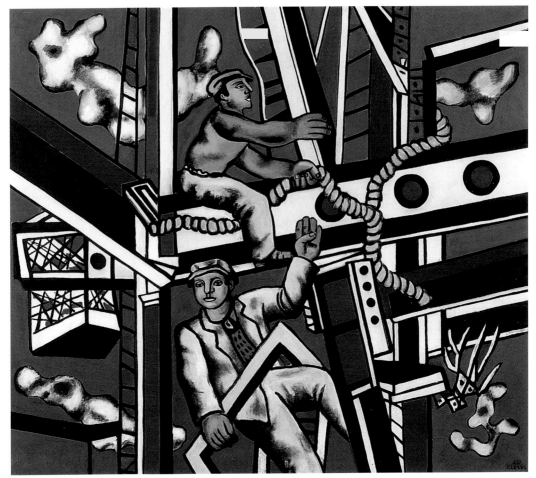

建築工人　1950 年　畫布油彩　126×143cm　Hovikodden 藝術中心漢尼－翁斯塔德藏

幅的左右空間擴充與畫幅的往下延伸，多出四位工人共同扶起一鋼
架。兩幅畫同樣以紅、黃、黑平塗，表示鋼架的強度與力度突現於
朗硬的藍天上。藍天浮著雲朵，懸著升降機、梯子與雲梯，另有纜
繩纏繞，小植物形點飾鐵架間，工人是黃褐與灰、白、黑色調，勒
澤試著賦予人物臉部表情，但他自己承認：「結果並不令人震憾。」

　　這樣的建築工人與鋼架，有人以為是勒澤在描繪紐約高樓的建
築工程，這些畫的感覺若說是勒澤的美國記憶的反芻亦無不可，但
真實的震撼來自巴黎附近。勒澤自己敘述說：「這是在我的車子經

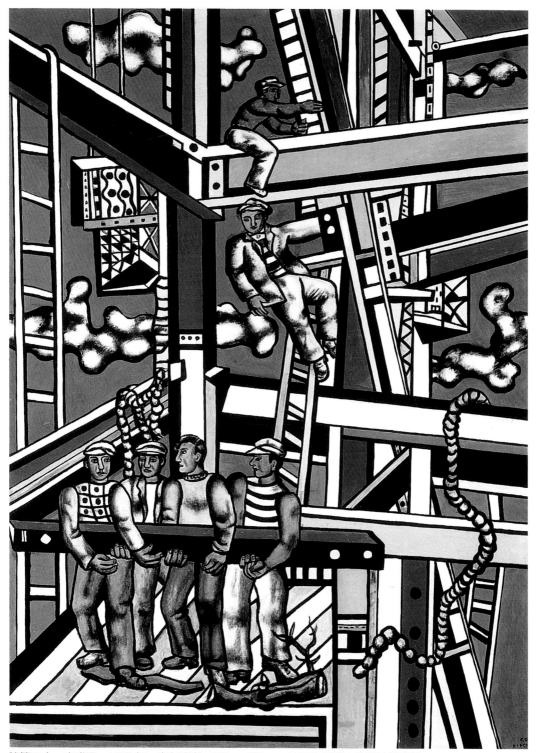

建築工人，完成圖　1950 年　畫布油彩　300 × 200cm　法國比奧國立勒澤美術館藏

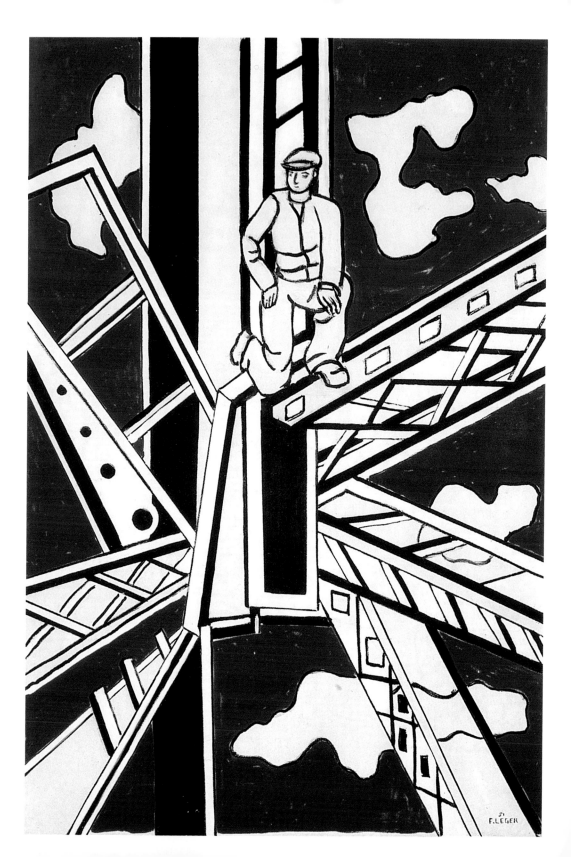

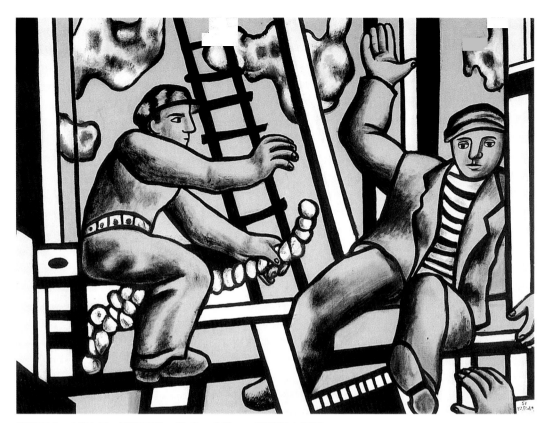

建築工人　1951年　畫布油彩　95.5×128cm　紐約私人收藏

建築工人　1951年
畫布油彩
129.5×85.6cm
休士頓，勒‧梅奈爾收
藏（左頁圖）

過雪弗若斯公路時興起的想法。公路近旁，正在起建高壓電線塔，工作的人爬在上面。我被那些工人、金屬的建構、雲朵、天空的對比震攝住了。這些人變得很小，好像消失在堅硬又危險的整體中，是這個我要盡力地表現出來，我把人、天空、雲和金屬各有的特質表達了。」

圖見133頁
圖見132頁

一九五二至一九五四年勒澤給我們看到的繪畫中除〈郊遊，片段〉之外，又有〈兩個騎自行車者：母親和小孩〉，都是一九四二年〈舞蹈〉一畫的延續，這種風格到〈大表演，最終情況〉達到最高的完成。畫中的透明或不透明的塊狀與長條色片，都讓人想起如勒澤說的百老匯廣告來回的探照燈光。勒澤逝世於一九五五年，這

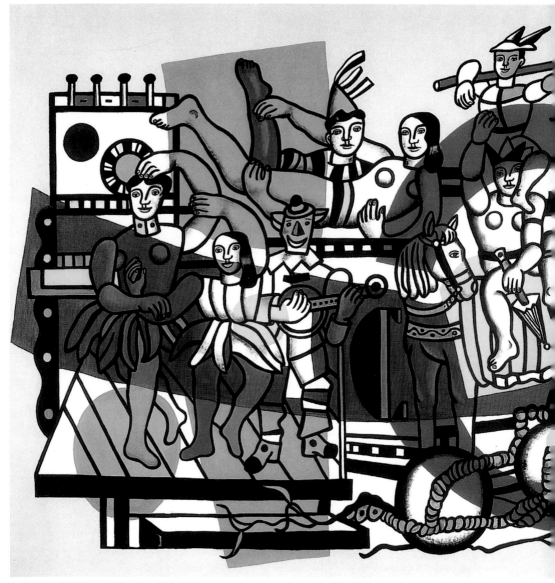

大表演，最終情況　1954年　畫布油彩　299×400cm　紐約古根漢美術館藏

幅〈大表演，最終情況〉即是他給世人最後的獻禮。

　　勒澤一向喜歡馬戲，自溫柔的孩童時期直到他流亡紐約期間，在煩悶無聊的時候，他都要去看馬戲，而少上劇院。在他的繪畫要解決一個形式問題的時候，馬戲的主題便出現。一九一八年當他由平塗色塊造出體積感時，有〈梅德拉諾馬戲團〉與〈馬戲中的雜技

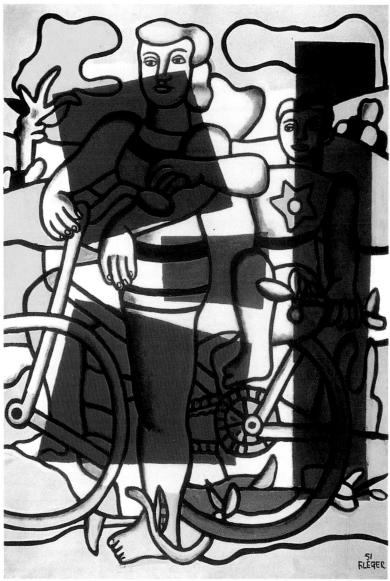

兩個騎自行車著：母親和小孩　1951 年　畫布油彩　162×114cm
瑞士巴塞爾貝耶勒基金會藏

人〉；一九三二年當他想要「把物件置放於空間裡」時，〈三個人
體的構圖〉中人物與繩索都有雜技人的暗示；當一九三五至一九三
九年要把「人物離地懸空」時，〈有兩隻鸚鵡的構圖〉一畫，他再
以馬戲為主題；而〈人表演，最終情況〉這樣一幅馬戲主題的繪

灰色背景上的樹幹　1952年　畫布油彩　73×92cm　私人收藏

　　畫，成了他一生繪畫的終結。

　　勒澤在〈大表演，最終情況〉畫中，達成了「有主題的畫架上
的繪畫動力，與宏偉空間感的結合」。這也是一幅架上繪製出的畫
幅，但近乎壁畫的尺寸，近三公尺高，四公尺寬。這不是勒澤最大
的繪畫（最大的為〈有兩隻鸚鵡的構圖〉），而是人物最多的一幅。
在極淡灰綠的背景上，這些馬戲班的小丑、雜耍者、動物與器材，
以黑線白底的形，浮懸於紅、黃、橙、藍、綠幾個透明感或不透明
感的平塗色面中。透明的藍色帶橫過整個畫面，由左至右，略寬至
略窄，穿過上下走向的橙色長塊與紅色的寬圓圈，像一支槓桿，平
衡整個畫面，另有綠色的圓形與大小黃色塊及加填於各式造形中的

女人與花　1948 年　畫布油彩　倫敦泰德美術館藏

三女子　1920 年　畫布油彩　46 × 65cm　私人收藏

小色塊，令畫面鮮明富麗，人物造形姿態饒有變化。勒澤自謂並不完全滿意「建築工人」中的人物刻畫。想他應認為自己在〈大表演，最終情況〉中，不僅人物表情，在肢體動作上都較能充分掌握。研究勒澤繪畫的人以為勒澤早年注重表現主題客觀的機械之美，到晚期則回到主題的自我表達。這幅〈大表演，最終情況〉，即是勒澤一生繪畫追求的結束。

跪著的女人　1921 年
畫布油彩
92.1 × 60.3cm
多倫多，安托里歐畫廊
藏（左頁圖）

插畫、舞台與服裝設計

勒澤與作家布列茲‧桑德拉斯之間有共同的愛好，比如說「馬戲」形成兩人合作的關係。這關係開始於桑德拉斯任人魚出版社負責人之時。一九一八年桑德拉斯出版《我殺過人》，勒澤便作了插畫。一九一九年桑德拉斯又爲自己出版劇本《世界末日，聖母院的天使拍攝》，又請勒澤協助。這劇本把美國一位馬戲的大領班比擬爲上帝，勒澤十分感到興趣，爲此作了許多馬戲圖像。爲了這些插畫，勒澤發明了一種印刷術，以後被廣告業廣爲應用。勒澤 九 八至一九一九年間的繪畫有馬戲和印刷工人的主題，這之間都存在牽連的關係。

一九一四至一九一五年間，戰爭的空隙中，由於阿波里奈爾的介紹，勒澤認識了卓別林的電影。一九二〇年柏林的魯道夫‧喀麥爾出版社印行伊凡‧高爾所著《卓別林趣味》，勒澤欣然作了插圖。

一九二一年勒澤也爲安德烈‧馬爾羅的《紙月亮》作插畫。一九四九年他自己編寫一書《馬戲》，爲文並作圖，隔年他還爲象徵派大詩人藍波的詩集《明光》爲圖。到一九五三年，艾努亞德詩集《自由》的插圖也是勒澤著筆。

一九二一至一九二四年，由於受過建築的養成訓練，勒澤參與了舞台工作，他爲魯爾夫‧德‧馬爾所主導的一個前衛舞蹈團體瑞典芭蕾舞團的演出作佈景與服裝設計。勒澤之於舞台的設計工作，不同於一般畫家繪作平面圖再由專門人員付諸實現。他真正估量觀眾席與舞台的關係，尋找更能讓舞台接繫到觀眾的辦法，他要讓演出達到最高的效果。「舞台的情況要與觀眾席的情況成反比例，我們要把這個系統推到極至，要斷然決定舞台應有完全創新的設計。」勒澤想到空間的整體，而不是佈景本身，即是要考慮到有關的一切：燈光、佈景、服裝，還有出現入物必須不能截斷整體景象，而要扮演一個移動佈景的角色。「如此我們能把人物素材穩定地掛繫於移動的佈景中，而得出令人驚喜的場面。如此整個舞台面積增大無數倍，背景變得活潑，所有東西都能動，人物的限度消失。人變成像其他東西一樣是一個機件，最後成爲整個演出的一種工具。」「替代人物的位置，是物件，物件必須成爲主要的角色。」

為「天地創造」設計的佈景　1923年
鉛筆、水彩、水粉彩、墨、紙
41×54cm
斯德哥爾摩舞蹈博物館藏（右頁圖）

「溜冰場」服裝設計
1922 年
鉛筆、水粉彩、墨、紙
25×17cm 斯德哥爾
摩舞蹈博物館藏

　　一九二一年，勒澤首先爲「溜冰場」作了設計。這個舞劇的故事是由電影理論家暨《新精神》雜誌的合辦人黎齊歐托・卡奴都撰寫，當時響亮的六人組音樂團體的成員阿丟・奧乃格作曲，瑞典舞蹈家雍安・碧爾林編舞。勒澤在這個舞劇實現了他對舞台設計所持的原則。他以服裝爲背景之色彩與圖紋之互補關係，達成整個演出的一體化。給人印象是舞台傾向於觀眾，景深減至最低。

　　一九二三年，瑞典芭蕾舞團再演出「天地創造」。編劇故事即由勒澤合作過的布列茲・桑德拉斯自黑人的神話中得到啓發而寫成，六人組樂團的另一位作曲家大留士・米饒作曲。此劇演出舞台

為「玻利瓦」歌劇設計的佈景　1950年　水粉彩、紙　39.9×63cm　羅培哈美術館圖書館藏

的空間建構更接近勒澤所希望達成的：演員消失在龐大的服飾中，如在嘉年華會。佈景不再是畫上的布幕，而是一個大的移動物，由一系列圖面組構，沒有任何主要角色來分化整體的場面，而且整個感覺十分符合於源自的非洲故事。

　　勒澤也曾在一九三四年賈克‧謝斯內製作的一場表演中設計木偶。一直到一九五○年，他都斷續地爲芭蕾舞劇或其他演出從事舞台與服裝設計，如：一九三六年，塞吉‧里法編舞的「凱旋的大衛」；一九三七年，瓊‧理查‧布洛克的「一個城市的誕生」；一九四八年，俄國作曲家普羅高菲夫的「鋼鐵的步伐」以及一九五○年，在巴黎歌劇院由詩人舒伯維爾作曲、大留士‧米堯作曲的創新歌劇「玻利瓦」。

大拖船　1923年　畫布油彩　125×190cm　法國比奧國立勒澤美術館藏

一部電影「機械芭蕾」

　　勒澤與兩位美國藝術家合作：杜德西・穆爾菲攝影，喬治・安塞以剪輯，在一九二四年製作了一部十四分鐘的短片「機械芭蕾」。這是電影史上第一部沒有劇本，同時也沒有演員的片子。勒澤此影片中充塞了出自工業美妙世界的物件，透過電影複雜的機器與照明，巧意安排出幻化的映象。

　　這部電影充滿圖像的閃爍，把銀幕變成大商店的櫥窗，我們看到物件大量湧進，塞滿沿街的商店。「機械芭蕾」以家用器皿、人的形體部分以及幾何圖形組成一齣舞劇，其中主要的物象有節奏地出現，不同的要素轉化為純粹的動態。勒澤用特寫鏡頭把物件自其所處位置抽離拔除，然後再重新創新物象。這個依勒澤自己的說法是「電影學上唯一的創造」。他把蒙巴那斯一位有名女子「姬姬」的

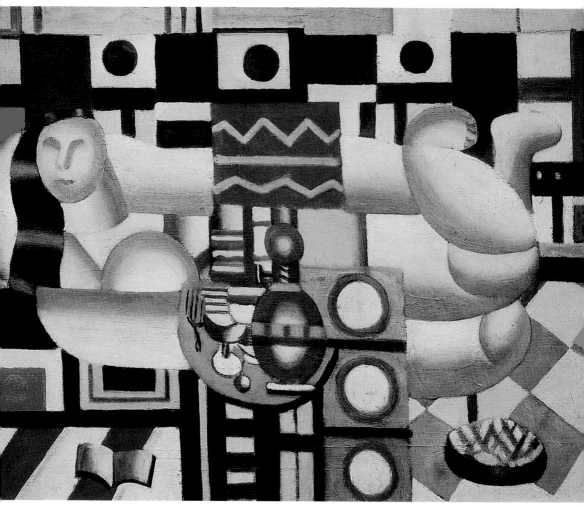

躺臥的女人　1921 年　畫布油彩　48 × 63cm　紐約皮爾斯畫廊藏

臉龐分割成片段，把一隻眼睛、一張嘴，像機器零件般地支解出來，創出「一件自身就很漂亮的物件，而不需要問它是什麼」。

　　「機械芭蕾」　這部獨一無二的作品有幾個版本，因為藝術家對剪輯一再作修正。他在這部短片上作更動，就像畫家在畫布上工作一樣，這是一種不斷修改的作品，一種軟片上的繪畫製作，某些版本中的部分還含有畫家自己在軟片上加染色彩，以加強「對比」的效果。

茶杯　1921 年
畫布油彩
91.5 × 67.3cm
私人收藏（右頁圖）

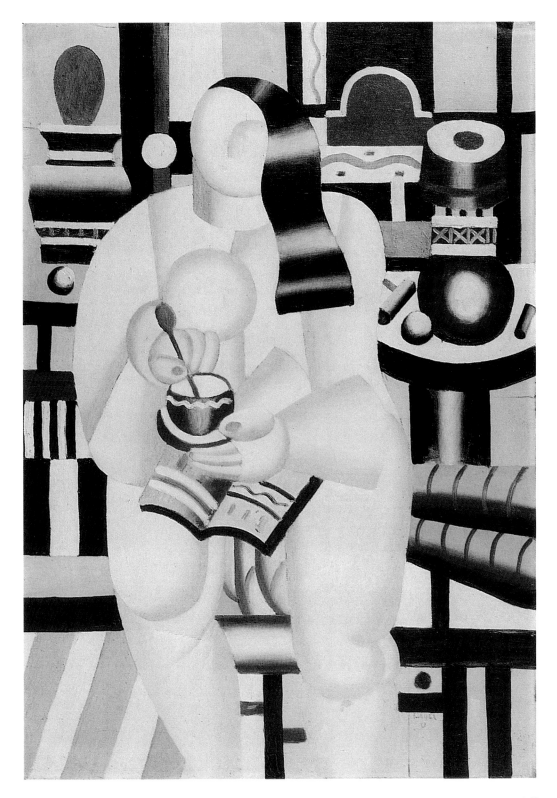

143

勒澤自己出資製作這部影片，花費了九千法郎。他很嚴肅地批評許多影片費上百萬拍出沒有藝術價值的商業性成品。然而勒澤這部電影的放映只限於在識得電影的圈內人前，他有意自電影的甜蜜大傳奇製片中脫離出來，另尋新的電影審美。這樣的電影語言得不到廣大的觀眾，勒澤成了「一部電影」的攝製人，然而「機械芭蕾」確是三○年代絕對突出的電影創作，如勒澤在一九三四年自己說的「有突破穹蒼的威力」。

勒澤自此不再主導製作影片，僅一九三四年到倫敦爲亞歷山大‧柯爾達依據威爾斯的書《未來：物之形》所拍的電影作佈景。一九四三至一九四四年，在美國參與了杜象、柯爾達、恩斯特、曼‧雷等藝術家共同製作的一部電影「可以買到的夢」。

勒澤與建築及其他

早年在故鄉阿堅坦附近的坎恩城，勒澤曾到一個建築事務所見習，後來成了畫家，而這個經驗不容忽視。自那時起，勒澤一生都繼續與建築保持關係，和多位知名或不甚知名的建築師有友誼上和工作上的關係，或合作或相競爭。勒澤參與多椿龐大的建築工程策劃，雖大都未付實現，但不論是關係建築或裝飾，室內壁畫或建築物外壁的設計，勒澤都同等著迷，用心參與。他把這些看成是自畫框中走出的繪畫，不論這項投入佔勒澤繪畫工作的比例多少，他都盡力而爲。

回頭看勒澤的繪畫作品，其動人之處在於其宏偉性，形的飽滿與卓絕，顯示出一種人與世界的關係，如建築物聳立於土地。「勒澤的繪畫發佈並預告一椿建築的實現。」「它詮釋了視覺的、線條的、形的觀念，是建築接著要嘗試要表達的，繪畫最終在建築中完成。」勒澤的一位建築師朋友，羅柏‧德勒渥以這樣說。另一位好友建築師勒‧柯比意則稱勒澤是「一位繪畫上強調一種新的建築表現的畫家」。

一九二四年勒澤在一本名爲《活的建築》的雜誌上表示：「建築是面積與體積的整體表現，體積有它自身的價值，面積則是相關

屋舍　1922年
畫布油彩
62.5 × 52.5cm
私人收藏（右頁圖）

144

價值，面積或者令體積活躍，或者讓它看來死沉。」他再說：「顏色不論在建築表面運用的度數多寡，必須是建築天然作用的一部分。」

以繪畫用的顏色來補助建築，一直是勒澤的理想：「我稱之為可居住的長方形公寓，應轉變為有彈性的長方形。一面淺藍的牆退後，一面黑色的牆前進。一面黃色牆的消失即是把牆拆除。新的可能性是多樣的，比如說，一架黑色的鋼琴在淺黃色的壁前可以把空間的次元感覺減低。我想在中等階級工人的生活居所，更令人感到需要多種顏色。要給他們空間感，直到現在大家在這方面並沒有嚴肅的思考。貧窮的人或他的家庭不能以一件美麗的藝術品掛在牆上便得到空間的釋放，有顏色的空間對他們來說是一種生存的必要，應該分配並散置顏色和光。」

勒澤與朋友們在建築上的合作限於建築上色彩的思考，即裝飾計畫方面。他應總設計師羅勃‧馬葉‧史提芬斯的要求參加一九二五年「國際裝飾藝術大展」會場的佈置工作。參與者有德洛涅、巴里葉，和羅倫斯等人。他描述馬葉‧史提芬斯告訴他說，有一片八十公分寬、二公尺四十公分長的面積，叫他做點兒什麼。「我起草了一個壁畫式的裝飾，要做成嵌瓷，我沒有作一幅畫，一個大眾進出的穿堂不應該以畫架來裝飾，畫架畫的懸掛有別的法則。」這就是他在該大展中「新精神館」（勒‧柯比意建築設計）所做的〈柱子〉的壁畫。

一九三五年，比利時「國際大展覽」中法國館的運動室；一九三七年在巴黎大皇宮的「發現館」舉行的「藝術與工藝國際大展」，勒澤都有機會與馬葉‧史提芬斯、勒‧柯比意和夏洛特‧培里昂或其他現代建築協會的成員合作。

一九三九年美國的尼爾森‧A‧洛克菲勒延請勒澤為其紐約的寓所作壁畫，為此他第三次去了美國。在三〇年代美國建築師保羅‧尼爾森曾邀請他參與一個「空中屋宇」理論上的策劃（1936～1939），及另一個芝加哥無線電視台中 WGN 劇院的競圖（1938）。勒澤真正與保羅‧尼爾森合作的是一九五四年在法國聖‧洛的法、美紀念醫院，勒澤原希望醫院的外觀由色彩來輔助建築，讓這醫院

壁面構成　1924 年
畫布油彩
160 × 130cm
法國比奧國立勒澤
美術館藏

自外部看來即顯得親切近人。不過最後勒澤作了一面壁畫。一九五
二年勒澤爲紐約聯合國大廈作了壁板畫的草圖，他派人監督施工。
一九五二至一九五三年，他也參與了安德烈・勃理葉爾在蔚藍海岸
的一個多彩色村莊的計畫，然而這村莊並未興建。

　　勒澤還有其他多椿嵌瓷與嵌玻璃的工作。二次戰後回法國不
久，一九四八年勒澤爲阿西地方的教堂正面作嵌瓷，一九五〇年則
爲比利時巴斯托湟的美國墓地作嵌瓷，又爲法國奧丹固的聖心堂作

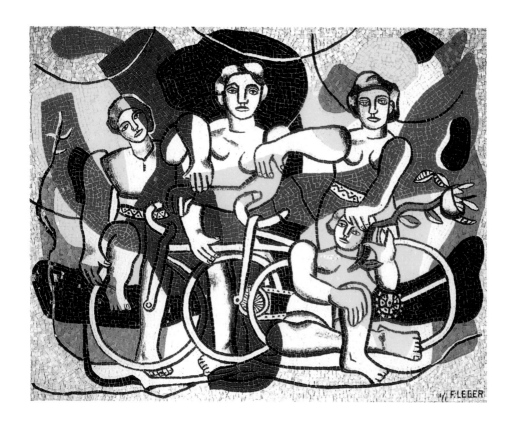

嵌玻璃的草圖，一九五四年還繼續為瑞士庫爾弗教堂和委內瑞拉卡拉卡斯大學作嵌玻璃設計。

四個雜技演員
1943-48年　馬賽克
195 × 243cm

最後榮譽

勒澤除了油畫、素描外，從事插圖、舞台服裝設計、電影、建築策劃、壁畫、嵌瓷、嵌玻璃，還在一九四九年開始作陶瓷。他在阿爾卑斯山近海區的比奧鎮（Biot）建立了一個陶瓷工作室，就在這裡，一九六〇年法國政府為他興建一個紀念美術館，名為「國立勒澤美術館」。

在諸多藝術工作之外，勒澤也參與政治活動，多次出席國際和平會議。一九四五年在美國宣佈加入法國共產黨。一九四六年前後繪〈再見，紐約〉，勒澤著筆此畫時應該無意與美國永別，但或許他加入左派活動，讓對共產黨十分忌諱的美國當局注意到他。自此

午餐　1921年
畫布油彩
92 × 65cm
S.P.A.D.E.M., Paris
/ V.A.G.A., New Yor
（右頁圖）

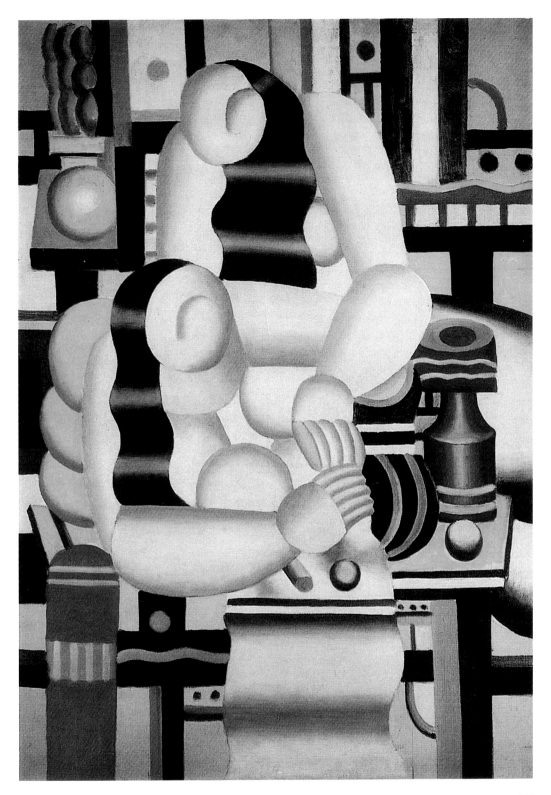

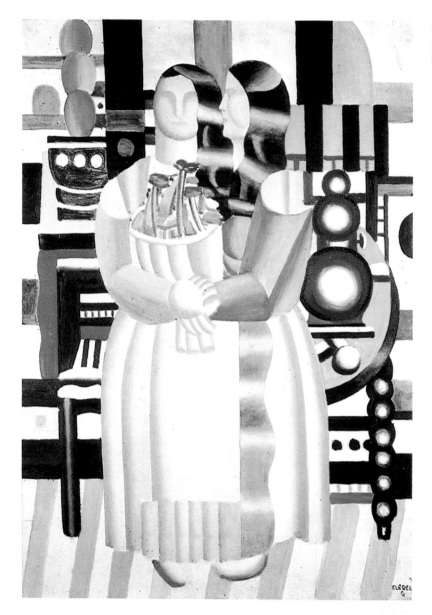

信賴　1921年
畫布油彩　92×65cm
私人收藏

室內的女人們
1921年　畫布油彩
64.5×92cm
巴黎國立現代美術館
藏（右頁上圖）

三個女人與靜物
1921年　畫布油彩
60×92cm　私人收藏
（右頁下圖）

勒澤到各處旅行，而從沒有再回到美國，他爲紐約聯合國大廈起草
壁畫，但並沒有親臨指導繪製，只派人前往監督。

　　雖如此，美國仰慕勒澤的藝術，學子源源湧至巴黎，前來朝
見。早在一九二四年，勒澤與歐贊凡共同創立「現代藝術學院」。
一九三四年「現代藝術學院」更名爲「當代藝術學院」。這個學院

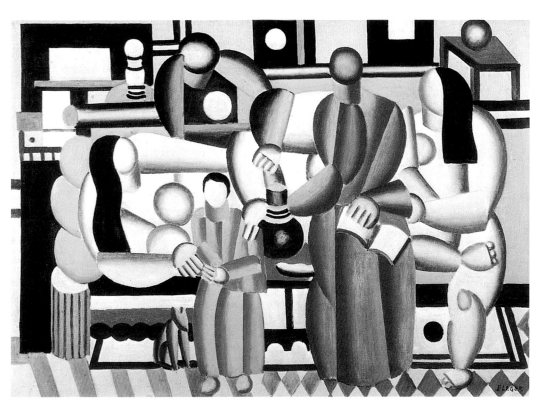

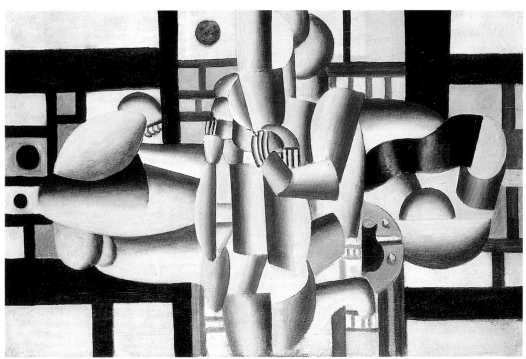

151

帽子　1919年　畫布油彩　65×81cm　私人收藏

在勒澤回到巴黎後續開課，滿是美國來的學生。勒澤的繪畫感覺受到美國環境很大的感染，但他從沒有讓美國繪畫的潮流影響，倒是美國當代繪畫中不少畫家受他創作的啓發。

　　勒澤一生的事業十分順利，廿五歲才開始畫畫，卻在卅二歲時即與當時的大畫商坎維勒訂下三年合同。雖因第一次大戰入伍中斷繪畫，然在復原後隨即與另外一位有力的畫商羅森貝格合作。一九一九年在巴黎「致力現代畫廊」作了第一次個展；一九二二年展於

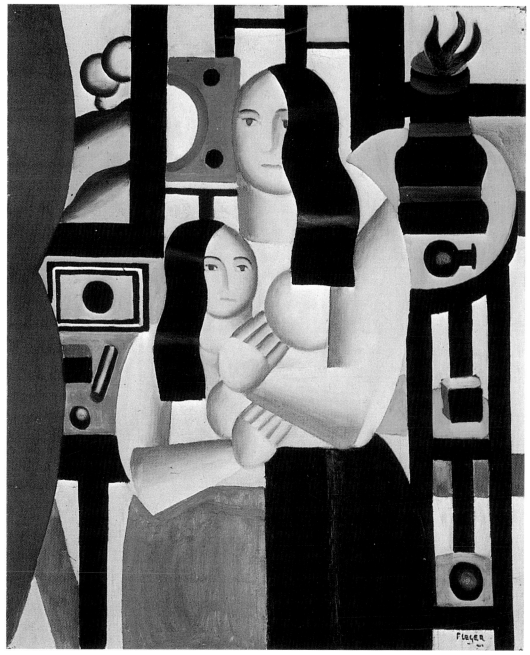

室內的女人　1922年　畫布油彩　65×54cm　巴黎國立現代美術館藏

　　柏林；一九二五年在美國首次個展，展於紐約「安德森畫廊」；一
九二六年、一九二八年在巴黎、柏林再作展出後，一九三三年即在

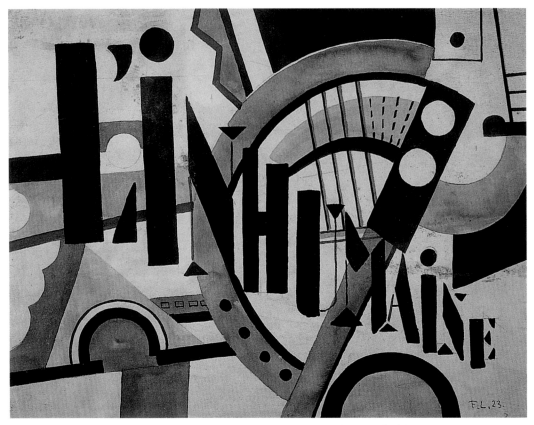

非人道　1923年　水粉彩（海報設計）　25×32.2cm　法國比奧國立勒澤美術館藏

瑞士蘇黎世的美術館續作回顧展；接下來的幾年，斯德哥爾摩、赫爾辛基、倫敦、布魯塞爾都有展出。

　　一九三五至一九三六年，美國的紐約現代美術館、芝加哥美術研究院為他舉辦大型展覽；一九四九年巴黎現代美術館為他舉行回顧展；一九五〇年倫敦泰德美術館展覽；一九五二年威尼斯雙年展設有他的畫室；最後一九五五年得到巴西聖保羅雙年展的大獎。

　　勒澤與簡妮一九一九年結婚，據說他們生活樸實近乎刻板，而且沒有小孩。簡妮於一九五〇年去世，兩年之後勒澤再婚，對象是俄國籍學生娜迪亞・柯都西也維齊，並定居鄉村吉扶・須・依維特。

粉紅色小雕像
1930年　畫布油彩
92×64.5cm
私人收藏
（右頁圖）

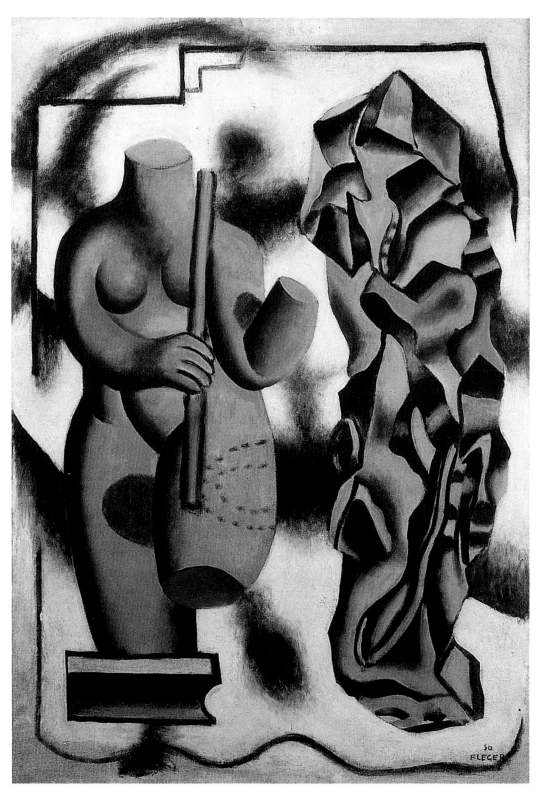

玫瑰　1931年　畫布油彩
92.5×73.5cm　私人收藏
（左頁圖）

冬青葉　1930年　畫布油彩　92×60cm
私人收藏

繩的構圖　1935年
畫布油彩　93×130cm
科隆葛姆金斯卡畫廊藏

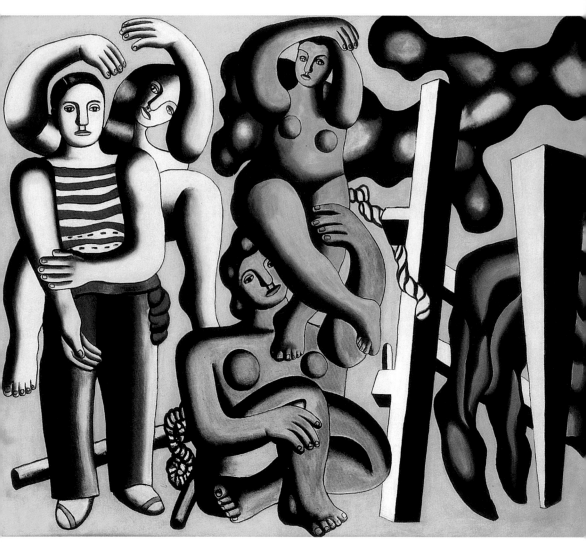

雜技人　1933年　畫布油彩　130×160cm　私人收藏

　　一九五〇年最初的七個月，勒澤的活動仍十分頻繁，接受聖保
羅雙年展頒贈的大獎榮譽之後，在里昂爲「法國天然氣公司」的煉
焦廠作了一批雕塑、陶瓷和嵌瓷，準備送到阿爾弗特城，里昂爲他
舉行了一個回顧展。然後他到捷克布拉格旅行，參加索爾庫斯和平
大會。回到吉扶‧須‧依維特不多時，於一九五五年八月十七日逝
世。

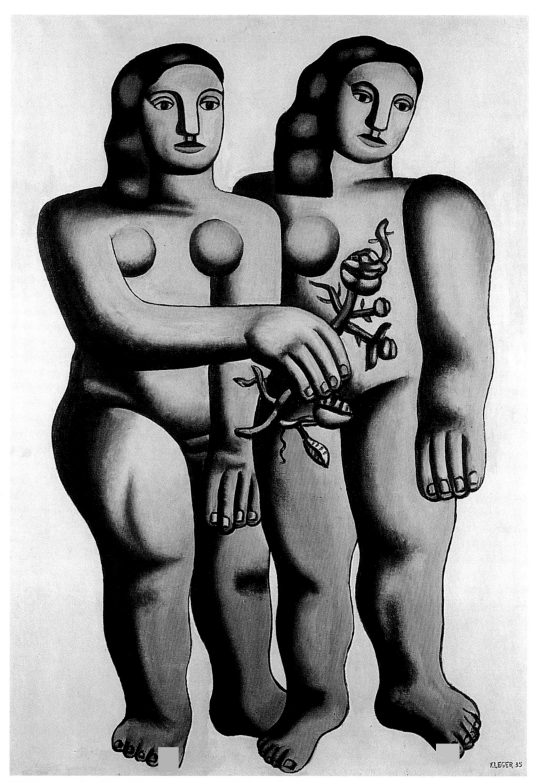

兩姊妹　1935 年　畫布油彩　162 × 114cm　柏林國家畫廊藏

女人・太陽與鳥　1949 年　彩色石版畫　瑞士洛桑私人收藏
花與繩　1949 年　彩色石版畫　瑞士洛桑私人收藏（右頁圖）

勒澤藝術談話錄

勒澤對機械與物件的審美

「每個藝術家擁有一種攻擊性的武器，讓他可以強硬地對抗傳統。爲尋找亮度與強度，我應用機械，就像有人用裸體或靜物。我

樓梯　1914 年
畫布油彩
144.5 × 93.5cm
瑞典斯德哥爾摩現代美
術館藏（右頁圖）

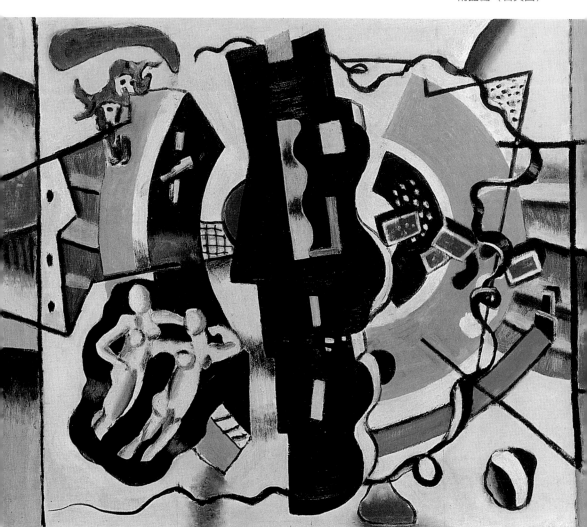

雙子　1929-30 年　油彩畫布　73 × 92cm

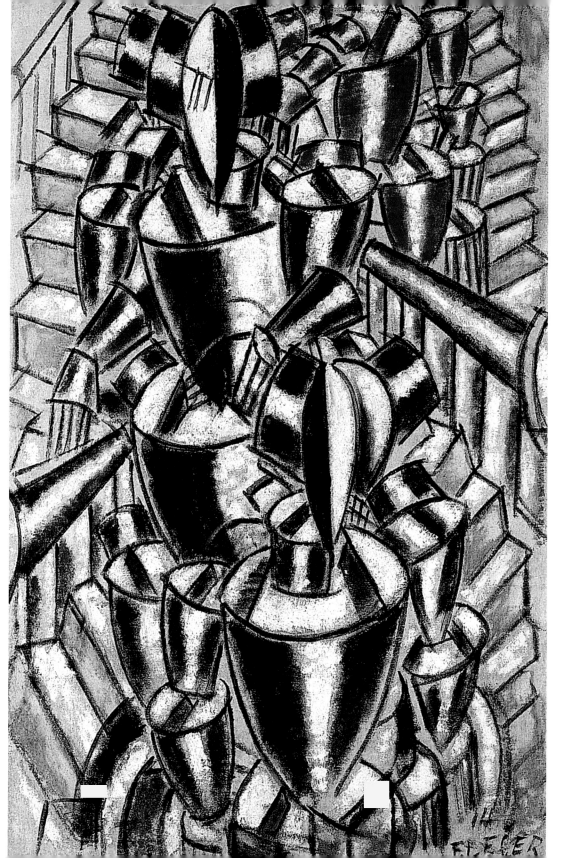

們決不能受主題控制，我們是在畫布前面，而不是在它上邊或後面。製造成的物件在那裡，獨一、多色、鮮明而精確，自身美好；面對這個，藝術家從來沒有承擔過如此可怕的競爭，是生死之戰，很悲劇性的，而這也是最新的。我從不玩弄機械的臨摹，我創造機械的圖像就像其他人創造的幻象或風景。機械的零件對我來說不是拿來即用的，不是一種姿態，而是一種用以達到賦予畫面力量與成效的手段。畫家夾在真實的數碼和虛構的數碼之間，如此造成主觀與客觀。」　　　　── 勒澤：「機械的審美：幾何的秩序與真實」

「我喜歡由現代工業強調的形，我也運用較之所謂古典主題更微妙、更堅實的千百色光的鋼鐵。我認為一部機關槍或一座七五口徑加農砲的砲管，要比桌上的四個蘋果或聖克魯德的一片風景還更是繪畫的主題，而這樣我並沒有故作未來主義的姿態。」

── 費爾南·勒澤給雷昂斯·羅森貝格的信

「漂亮金屬的再生，光亮穩固堅實。汽車再度變成擦亮的、鮮明的、響亮的、活生生的漂亮機械（反光是金屬的『生命信息』）！」

「……那裡，在那周圍，一種令人驚訝的確切味道。何等的意外！欣賞在這藍、紅、金天鵝絨襯底上零件的陳設，看看這包含在物件裡對立體主義裝飾感的領悟。在這些物件上我常想簽名，如果我能夠簽上是何等光榮……。

我們活在一個物件層疊，物件顯其絕對價值的年代，汽車在那裡，在你面前解體，一件件盡其可能地分解，小心翼翼盡人所要的意願呈現出來。」　　　　── 勒澤：「汽車展覽會上，金屬的光榮」

「造形的美是完全獨立於情感，敘述和形似的重要性之外。每個物件、畫幅、建築、裝飾結構，都有其自身的價值，是絕對的，獨立於它所要表現的，所有被創造的物件都含有其內在的美，像所有自然界的現象，永恆地受世人景仰。美不是分類的、受檢驗的、分等級的。美在四處，在廚房裡，白色牆壁掛著的一排可敲打的鍋子上，也在美術館中。現代的美常與實用的需要相匯合。比如說：一個火車頭，越來越是絕對完整的圓柱體。一部汽車，為了速度、需要，降低高度、延長車身、向中軸線集中，達到產生自幾何秩序的曲線與平行線的均衡關係。」

「現代的物件有兩種造形的姿態：一種是它自身的美，那麼，這在造形藝術上不可用；另者，它可能有價值，如果我們懂得把它與其他相對的因子置上關係。」　　　　　　—— 勒澤談話

「我並不是那麼感覺到人體是一個物件，而是既然我發現機械如此有造形，我要給人體同樣的造形性。」　　　　　　—— 勒澤談話

勒澤面對繪畫

「我操作形，我建構，我是人想要的最認真又最厚實的泥水匠。一點點地我看到天日，一步步地顏色顯現出來，濃淡變化的、小心的、計算的，像我受其影響的塞尚那樣，然後調子穩定了，變成以自身為主的固有色，沒有任何印象主義，任何色彩混合的痕跡了（因為我由浮凸的形來建構，我只有利用顏色）。我在我的形上覆上對比的固有調，我愛戀般地在對比的遊戲中尋找我畫幅上的所有機械性，以快速著筆的小面積來對比大面積，以避免表面的僵硬，一種純粹的調子對比了不同調的灰色，也對比了其他。我在我的演講中稱這個為乘法的情況，而非加法的情況。

我總是自十分完善的草圖作起，我自機械設計圖或機器零件得到靈感，有時來自廣告的鋅版，如我繪的一幅〈虹吸管〉的圖，是我在《早晨報》找到的。我也作靜物或人物介入的構圖。當我畫完素描時，我的畫便差不多完成了四分之三。我總是作一組畫，比如這個時候，我同時作十二幅畫……。」

　　　　　　—— 答喬治・夏侖索訪談，1924 年 11 月 28 日巴黎新聞

「技巧必須越來越精確，要有完美的製作：保有文藝復興初期繪畫的影響。盡量從印象主義和立體、印象主義中走出，從故作姿態的繪畫中走出。我情願看一幅平庸的，但畫得完整的畫，而非一幅有得人讚賞的意圖而沒有好好製作的畫。當今一件藝術品必須抵得住與一件製造出來的物件相較量。」

　　——摩理斯・瑞納爾《一九○六年至今的法國繪畫》中勒澤的談話

「我在純色調和大體積中塑造，沒有任何讓步，我感到時尚的有

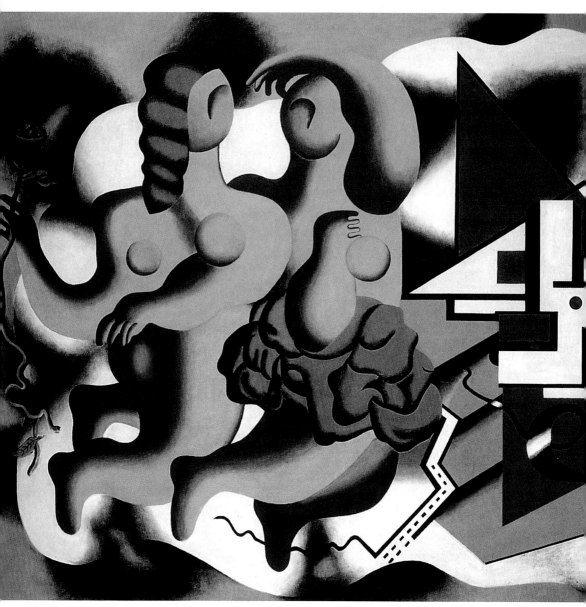

戴有鑰匙的女舞者們　1930 年　畫布油彩　183×250cm

意附會，僵死畫面的陰暗與沉澱都過去。由所有造形對比的方式，
我的企圖達到了最高的圖面效果。叫大家熟悉的樣子、趣味和風格
都拉倒。

有綠樹的靜物　1939年　畫布油彩　62×90cm　私人藏

　　對我來說，一幅畫是一面牆的反面，即是說有亮光、有動態。如果在公寓中，我的畫幅能俯臨一個廳室，我將感到滿意。如果它自處於所有事物——人和家具之中，它必須是最重要的角色，我不喜歡拘謹，不引人注意的畫。」

　　—— 勒澤給雷昂斯·羅森貝格的信，1919年2月至3月

　　「純粹的調子意味著坦率的絕對與真誠，用純粹的調子，我們不能作弊；再者，一種中性調如果在我的畫中出現在純粹調子的旁邊，就會由純粹調子的影響而活潑起來，就如我追求的，在我的畫中給人一種動態的感覺。

　　我在平的表面上擺置體積，體積從平面起作用。我將這個與建築的基本圖案合用，我很高興如此便有了裝飾性，體積因建築形與周圍的人物而顯著。

　　我為平面犧牲體積，為繪畫犧牲建築，只是一個在平板圖面上

167

有紅色頭的構成　1927 年　油彩　146 × 113.5cm　瑞士巴塞爾，厄芳里奇美術館藏

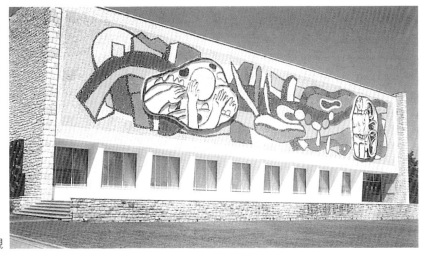

勒澤美術館的雄偉外觀

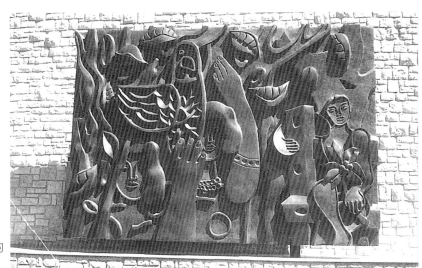

勒澤美術館所藏勒澤的
作品〈浮雕〉

加塗色彩的人。在這種作品中,無疑地你不能為色彩所催眠,而是要使平面崇高,給畫中的建築物城市一種快樂的外貌。」

—— 勒澤談話

「我用單純的顏色,是固有色調,我從沒有用補色的關係。黑色對我來說足夠強烈了,而在依賴黑色時,我調開顏色,替代把顏色放入形中,我可以自由地把它放在外面。

只有當我控制好體積,如我所願時,我才開始置放顏色,但這個非常困難,多少畫我毀掉了……。」 —— 勒澤談顏色的處理

斷裂的繩索，耶穌使我們自由且使我們歸於一　1950 年　水粉彩（為奧丹庫聖心堂鑲嵌玻璃所作草圖）
34 × 98cm　龐畢度中心國立現代美術館藏（上圖）

劍、矛與鴿子，戰爭的宣判　1950 年　水粉彩（為奧丹庫聖心堂鑲嵌玻璃所作草圖）
37 × 93.5cm　龐畢度中心國立現代美術館藏（下圖）

　　「我把顏色自素描中分離出來，我把顏色自形中解放出來，把它分攤成大片，而沒有強迫它與物象輪廓結合，如此它保有全部的力量，素描也是。」　—— 答安德烈・瓦爾諾訪談，1946 年 1 月 4 日

　　「我要強調回歸單純，由直接的，所有人都能瞭解的藝術，沒有精細巧妙，我想這是藝術的未來，我希望看到年輕人走在這條路上。」

　　—— 勒澤：「質問繪畫，寫實主義的爭論與虛構」，1950 年 6 月

部分臉型　1933 年
墨、紙
31.5 × 24.5cm
私人收藏（右頁圖）

勒澤石版畫、鉛筆素描與
墨水畫欣賞

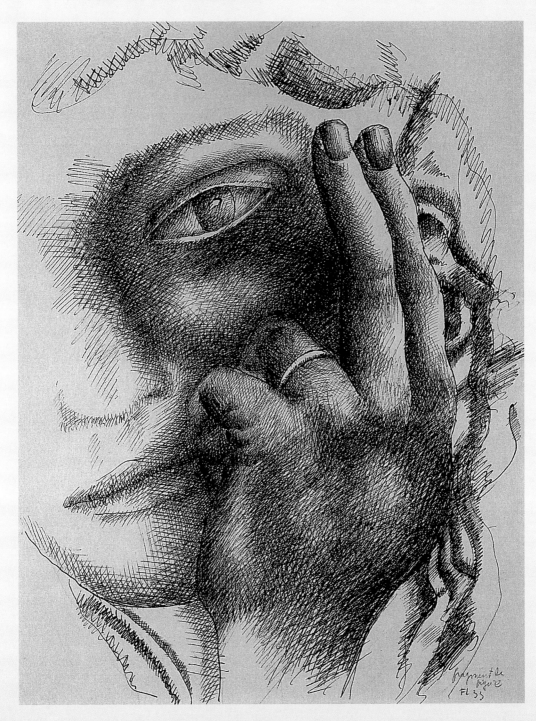

持花的女人　1920 年　鉛筆、紙
38 × 29cm　私人收藏

舞蹈習作，三女人　1919 年　鉛筆、紙
38 × 31cm　巴黎私人收藏

　　勒澤為最初的「形的對比」風格的油畫作了許多墨水水粉畫以
為練習，包括〈紅綠衣著的女子〉、〈形的對比〉、〈樓梯〉等油
畫的預備。在淡褐的紙上以墨水素描在加水粉呈出體積。這些大約
在四五乘六五公分的尺幅上下。造形疏緊有序，極富節奏，下筆爽
快利落，都已是十分完整的作品。

　　一九一九至一九二一年，為了這個時期人物及靜物畫，勒澤也
做了許多準備，特別幾幅人物鉛筆素描，勒澤以繪建築圖的功夫來
畫人物及景色，精密細緻又優雅無比，較之類同的油畫，雖無色彩
也絕不遜色，尤其以鉛筆濃淡暈染體積，微妙細膩深襲觀者的神經
中樞與末梢，特別是〈兩個女子〉、〈活潑的風景〉、〈母親與孩　　　　　　　圖見 174 頁
童習作〉、〈角鬥者〉等素描，動人之至。〈角鬥者〉中前方男子
是典型二〇年代巴黎男子風流的樣貌，簡直有女子的嫵媚，前後二
人不似在摔角，似作情愛的舞蹈。

　　為準備一九二四年以後的油畫，勒澤在一九二二年就有幾何體
與機械零件等素描準備。勒澤曾說因發現機械之美想把人也畫出機
械的美，然其幾何體與機械零件的素描卻可說充滿人的姿態和肌膚

盛大的午餐　1920年　鉛筆、紙　37×51cm　歐特羅，柯勒－穆勒美術館藏

的美。一九二三年的幾幅人物素描是一九二四年的油畫〈閱讀者〉
的前奏。一九二二年至一九二五年勒澤也畫書、房屋與靜物的素
描，結構卻十分可看。

　　勒澤的鉛筆素描自一九二九年以後轉向物件體積，更深入實質
的探尋，由布巾、眼鏡、皮帶、手套，轉到樹形、根莖、多青樹
葉、核桃。一九三三年甚至畫起打火石、圓規、鉛筆、瓶塞起子、
嵌玻璃、鑰匙及梯子、繩索等，都是勒澤在作物件體積的追求，這
些或多或少都是為一九二九至一九三九年的油畫中的細節做準備。
一九三三年幾幅人體、手部、頭臉的墨水畫則是油畫中人物的研
究，特別是一幅女子的手與頭臉，局部放大十分吸引人。

　　為一九五○年代的〈建築工人〉油畫，一九五一年勒澤也作了
工人的頭臉、身軀、著褲的腿部及手的墨水畫練習，這些墨水畫，
勒澤幾乎是在造形中追求線的力度本身的表現。

持花的女人　1923 年　鉛筆、紙　34 × 24cm　　盛大的午餐習作　1921 年　鉛筆、紙　48.8 × 36.5cm
法國米勒諾夫－達斯柯現代美術館藏　　　　　歐特羅，柯勒－穆勒美術館藏

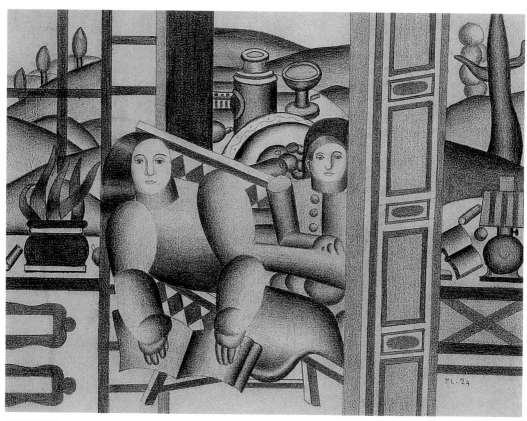

母親與孩童　1924 年　鉛筆、紙　30 × 38.5cm　美國費城美術館藏

物的習作　1929 年　鉛筆、紙　28.9×22.4cm
巴黎私人收藏

腳與手　1933 年　鉛筆、墨、紙　32.4×24.8cm
紐約現代美術館藏

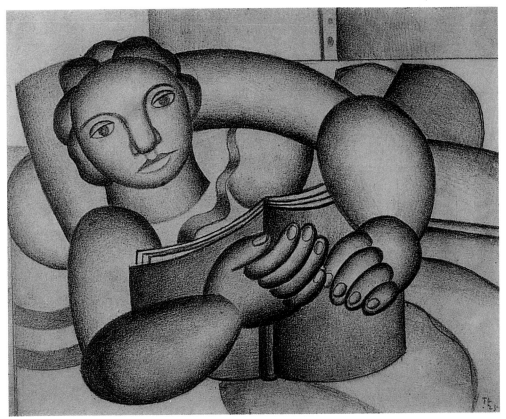

持書躺臥的女子　1923 年　鉛筆、紙　24×34cm　法國米勒諾夫—達斯柯現代美術館藏

有人物的室內　1919-20年　鉛筆、紙　
23 × 17cm　私人收藏

人形與書　1925年　鉛筆、紙　26.8 × 20.9cm　
私人收藏

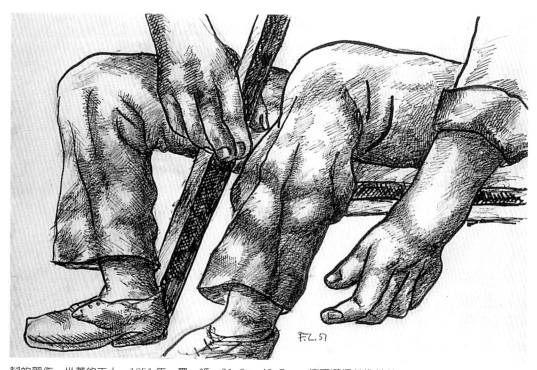

腳的習作，坐著的工人　1951年　墨、紙　31.8 × 48.7cm　德國漢堡美術館藏

頭與手　1920年　鉛筆、紙
30.9 × 19.9cm
龐畢度中心國立現代美術館藏

屋舍　1922年　鉛筆、紙　31 × 25cm
漢堡私人收藏

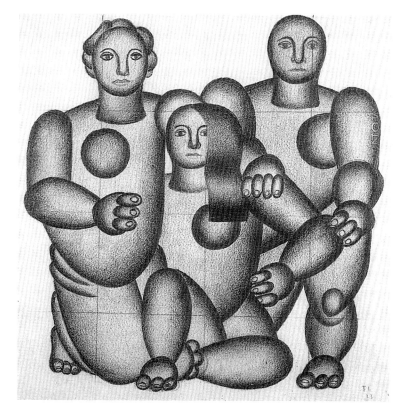

三個女人的構圖
1923年
鉛筆、紙
32 × 32cm
法國米勒諾夫－達斯柯
現代美術館藏

伊米娜希昂　1949 年　石版畫　瑞士洛桑私人收藏

人物的構圖　1949年　彩色石版畫　瑞士洛桑私人收藏

勒澤年譜

F. LEGER

為布列茲・桑德拉斯的書《我殺過人》所作插圖　1918　　自畫像　1904-05年（上圖）
自畫像　約1930年（下圖）

一八八一　傑賽夫・費爾南・昂利・勒澤二月四日生於法國諾曼地，奧
　　　　　爾恩的阿堅坦。
一八九○～一八九六　九至十五歲，就讀阿堅坦中學和坦切伯里教會學
　　　　　校。
一八九七～一八九九　十六至十八歲，在坎恩學習建築。
一九○○　十九歲，到巴黎，為一位建築師作製圖員。
一九○二～一九○三　廿一至廿二歲，服兵役於凡爾賽第二工兵處。

180

勒澤於布朗庫西的工
作室　約1922年

一九○三　廿二歲，入學新設的巴黎裝飾藝術學院。到巴黎美術學院爲
　　　　　旁聽生。
　　　　　進入利昂‧傑羅姆工作室、加布里爾‧佛里爾工作室及朱利
　　　　　安學院。
一九○四　廿三歲，爲討生活，前後爲一位建築師及一位攝影師工作。
　　　　　與安德烈‧馬爾在緬恩大道共有一畫室。
一九○五　廿四歲，在蒙巴那斯住下，開始作畫，此時作品受印象主義

很大影響，但藝術家毀掉大部分作品。

一九○六　廿五歲，有病，十一月初到科西嘉島，貝構戴爾友人維爾家修養。

一九○七　廿六歲，發現塞尙作品，於秋季沙龍塞尙回顧展爲其作品說服，放棄野獸主義與印象主義的嘗試。

一九○八～一九○九　廿七至廿八歲，定居雷須工作室（唐齊通道二號），在此地認識羅勃・德洛涅（Robert Delaunay），與其共同護衛色彩理論。

認識馬克（Marc）、夏卡爾（Chagall）、阿契賓柯（Archipenko）、布列茲・桑德拉斯（Blaise Cendrars）、昂利・羅佗斯（Henri Lawrens）、里泊齊茨（Lipchitz），馬克斯・賈科普（Max Jacob）、摩理斯・雷納爾（Maurice Raynal）、彼耶・雷維第（Piere Reverdy）等人。

一九○九　廿八歲，畫縫衣女和多幅裸體。

一九一○　廿九歲，由阿波里奈爾和馬克斯・賈科普引介，入丹尼爾－昂利・坎維勒(Daniel-Henry Kahnweiler)畫廊，此畫廊展出畢卡索和勃拉克的立體主義作品，然勒澤較興趣於德洛涅、格列茲（Gleizes）、梅京捷（Metzinger）、勒・弗弓尼爾（Le Fauconnier）等人。在賈克・威庸（Jacques Villon）畫室的聚會，共創「黃金分割」團體。

一九一一　卅歲，以〈森林中的裸體〉一畫展露於正舉行盧梭回顧展的獨立沙龍。

年底，遷入老劇院街十三號。作〈屋頂〉與〈煙〉組畫。

一九一二　卅一歲，〈藍衣女子〉送展第十屆秋季沙龍。

參加展出於由安德烈・馬爾（André Mare）、雷蒙・杜象（Raymond Duchamp）和威庸構思的「立體主義之家」。

十月參加在巴黎拉・勃依西畫廊「黃金分割」團體的展出。

一九一三　卅二歲，坎維勒畫廊與勒澤簽訂三年合同。接下勒・弗弓尼爾在田野聖母院街八十六號的工作室。

在瓦西列夫學院（l'Aacadémie Vassilleff）演講「繪畫的起源及其呈現的價值」。

參加柏林第一屆秋季沙龍，和紐約的「軍械庫展」。

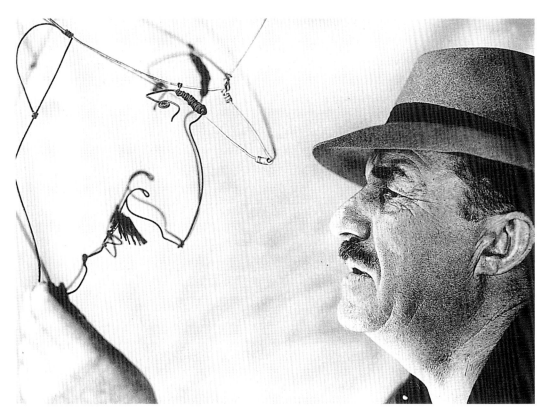

華特‧李蒙　勒澤與美國活動雕刻大師柯爾達為其所作之鐵線雕像合影　1930 年

一九一四　卅三歲，於瓦西列夫學院第二次演講，主題「繪畫的實
　　　　　踐」。畫〈紅綠衣著的女子〉、〈樓梯〉等。
　　　　　八月二日應召入伍為工程兵，參加拉貢尼戰役。

一九一五～一九一六　卅四至卅五歲，於戰壕中，在製彈藥的盒子上畫
　　　　　畫。
　　　　　因阿波里奈爾的介紹，看卓別林的電影。

一九一七　卅六歲，三年戰爭折磨，入醫院療養。
　　　　　年底退役（一說 1918 年 6 月退役）。畫〈牌局〉。

一九一八　卅七歲，畫〈圓盤〉、〈馬戲〉組畫，和〈螺旋槳〉組畫。
　　　　　為布列茲‧桑德拉斯的書《我殺過人》作插畫。
　　　　　七月一日與雷昂斯‧羅森貝格簽訂合約。

一九一九　卅八歲，二月，在雷昂斯‧羅森貝格的「致力現代畫廊」

（Galerie de l'Effort Moderne）作第一次個展。

為布列茲・桑德拉斯編劇的 「世界末日，聖母院的天使拍攝」作插圖。

十二月二日，與簡妮・羅以（Jeanne Lohy）結婚。

一九二〇　卅九歲，畫〈拖船〉組畫。

為柏林的魯道夫・卡埃梅爾出版社發行之伊凡・高爾（Yvon Goll）所著《卓別林趣味》作插畫。

發現蒙德利安的抽象作品。

一九二一　四十歲，完成〈盛大的午餐〉。

為魯爾夫・德・馬雷的瑞典芭蕾舞團演出的 「溜冰場」作舞台與服裝設計。

為安德烈・馬爾羅的《紙月亮》作插曲。

一九二二　四十一歲，瓦德馬・喬治在柏林「史圖姆」（Sturm、暴風雨）畫廊展出勒澤與威利・包曼斯特（Willi Baumeister）的作品。

一九二三　四十二歲，構思瑞典芭蕾舞團十月廿五日在巴黎香榭麗舍劇院演出的「天地創造」的舞台與服裝設計。

構思馬塞爾・勒比爾的戲劇「無人道」中的實驗室場景。

在柏林 Der Querschnitt 發表「機械的審美」──獻給麥阿柯夫斯基（Maïakovski）。

一九二四　四十三歲，與阿梅戴・歐贊凡（Amédée Ozenfant）創立「現代藝術學院」。

在巴黎大學索邦本部演講「表演」。

旅行義大利，受費德里克・凱塞勒之邀到維也納。

一九二五　四十四歲，與德洛涅、巴里葉和羅倫斯佈置 「國際裝飾藝術大展」法國館的大廳（馬葉・史提芬斯為總設計師），在「新精神館」（勒・柯比意為建築師）作壁畫〈柱子〉。

十一月首次在美國個展，展於紐約安德森畫廊。

一九二六　四十五歲，在巴黎加特・雪曼畫廊（Galerie quatre chemins，意譯為「四路畫廊」）展出素描與水彩。

畫〈手風琴〉和〈有側面的構圖〉。

一九二八　四十七歲，二月到柏林，出席弗列須坦畫廊為其舉辦之個展。

勒澤於其田野聖母院街
86號的工作室　1931年

在柏林演講，向勒·柯比意致敬。

這個時期的繪畫，物象佈滿空間，追求畫面的有力表現。

一九三〇　四十九歲，與彼爾·堅尼瑞和勒·柯比意一起旅行西班牙。

認識亞歷山大·柯爾達（Alexander Calder）。

完成〈蒙娜麗莎與鑰匙〉和〈舞蹈〉組畫。

一九三一　五十歲，夏天和秋天到奧地利，然後去美國。

勒澤於其田野聖母院街86號的工作室 1931年　　　勒澤於其田野聖母院街86號的工作室 1934年

一九三三　五十二歲，四月在蘇黎世美術館舉行回顧展，期間作一演講
　　　　　「牆、攝影師、畫家」。
　　　　　與勒・柯比意參加在「祖國二號」郵輪上舉行的國際建築
　　　　　大會。此郵輪同時作希臘之旅。

一九三四　五十三歲，在瑞典斯德哥爾摩「現代畫廊」展出。
　　　　　在巴黎大學索邦本部演講：「自雅典衛域（Acropole）到艾
　　　　　菲爾鐵塔」。
　　　　　與歐贊凡共同創立的「現代藝術學院」改名爲「當代藝術
　　　　　學院」。
　　　　　爲賈克・謝斯內製作的演出「拳擊」繪作木偶。
　　　　　到倫敦爲亞歷山大・柯爾達根據 H・G・威爾斯的書《未
　　　　　來：物之形》所拍攝的電影作佈景設計。

一九三五　五十四歲，爲布魯塞爾舉行的國際展覽法國館運動室作裝飾
　　　　　設計。
　　　　　趁他在紐約與芝加哥的回顧展時，旅行紐約和芝加哥。

勒澤為參與芝加哥無線
電視台的 WGN 劇院競圖
所作的內部空間草圖

一九三六　五十五歲，參加Alhambra一個現代藝術展覽會。

在巴黎納瓦蘭街的一個文化會館參加「寫實主義的爭論」，與會者有：阿拉貢、勒‧柯比意、瓊‧呂爾撒、馬塞爾‧柯羅梅爾、安德烈‧洛特和瓊‧卡蘇等人。

為塞吉‧里法編舞的芭蕾舞劇「凱旋的大衛」作舞台（佈景）設計。十二月十五日在巴黎大學城劇院演出。接著在一九三七年五月廿六日上演於巴黎歌劇院。

一九三七　五十六歲，為巴黎「發現宮」舉行的國際藝術與工藝的展覽作裝飾畫。

借赫爾辛基的阿鐵克畫廊展出「勒澤、柯爾達」的機會，旅行芬蘭。

十一月在比利時安特衛普演講：「世界的色彩」。

在北部平民城市的文化中心作一連串演講，尋找現代藝術與工人生活之間的聯繫。

為「一個城市的誕生」作舞台與服裝設計。

勒澤為「凱旋的大衛」芭蕾舞劇設計的佈景

一九三八～一九三九　五十七歲，一九三八年在倫敦、紐約和布魯塞
　　　　　爾展覽。
　　　　　一九三八年九月至一九三九年三月居留美國。
　　　　　與阿瓦・阿爾托共同在耶魯大學作一系列演講，談關於色
　　　　　彩在建築上的效應。
　　　　　尼爾森・Ａ・洛克菲勒延請勒澤為其紐約的公寓作壁畫。
　　　　　畫大幅作品：〈亞當與夏娃〉、〈有兩隻鸚鵡的構圖〉。
一九四〇　五十九歲，在里索爾（諾曼第省）、波爾多和馬賽逗留。
　　　　　十月再到美國，任教耶魯大學。
一九四一　六十歲，在紐約彼爾・馬諦斯畫廊遇馬松、東居、布魯爾、
　　　　　查德金、恩斯特、蒙德利安、歐贊凡、夏卡爾等法國流亡美

勒澤為1912年春季沙龍所設計的小冊子　　刊登於《L'OEIL》雜誌上勒澤作品〈大表演,最終情況〉局部　1955年

國畫家。

畫〈黃色深底的潛水者〉。

一九四二　六十一歲,作〈潛水者〉等組畫。

一九四三～一九四四　六十二至六十三歲,旅行加拿大,在美加邊境一個荒蕪的農莊度假。畫了一組風景畫。

與杜象、柯爾達、恩斯特和曼‧雷共同參與電影「可以買到的夢」的製作。

完成〈三個音樂家〉、〈大黑色潛水者〉和一組騎自行車者的畫。

一九四五　六十四歲,在美國加入法國共產黨。

一九四六　六十五歲,一月底回到巴黎。

路易‧卡瑞(Louis Carré)畫廊展出勒澤美國期間的作品。

公開托瑪斯‧布夏製作、勒澤講解的勒澤在美國生活的影片。完成〈再見,紐約〉。

一九四八　六十七歲，爲普羅高菲夫芭蕾舞劇「鋼鐵的
　　　　步伐」作舞台服裝設計。
　　　　爲舒伯維爾寫詞、大流士‧米堯作曲，一
　　　　九五〇年五月十二日在巴黎歌劇院首演
　　　　的歌劇「玻利瓦」作舞台服裝設計。
　　　　到波蘭，烏羅克勞參加一個討論和平的會
　　　　議。
　　　　與瓊‧巴贊共同在布魯塞爾演講，主題是
　　　　「今日藝術」。
　　　　爲阿西教堂的正面作一嵌瓷。

一九四九　六十八歲，在巴黎國立現代美術館舉行回
　　　　顧展。
　　　　著手《馬戲》一書，爲文宣作插圖，於一九

曼‧雷　勒澤　Mnam-Cci 藏

　　　　五〇年由鐵利亞德（Tériade）出版社印行。
　　　　爲藍波的詩集《明光》作插圖。
　　　　在比奧（Biot）製作首批陶藝。

一九五〇　六十九歲，夫人簡妮‧勒澤去逝。
　　　　爲比利時巴斯托湟的美國紀念墓穴做嵌瓷。
　　　　在倫敦泰德美術館展出。
　　　　爲奧丹固的聖心堂作嵌玻璃的草圖。
　　　　畫「建築工人」組畫。

一九五一　七十歲，到義大利參加米蘭三年展。
　　　　法國思想之家展出「建築工人」組畫。

一九五二　七十一歲，二月二十一日與娜迪亞‧科都西也維齊（Nadia
　　　　Khodossievitch）結婚。定居於格羅‧提耶爾的吉扶‧須‧依
　　　　維特。
　　　　趁威尼斯雙年展旅行威尼斯。
　　　　爲紐約聯合國大廈大廳作壁板畫的草圖。
　　　　十二月參加維也納和平大會。

一九五三　七十二歲，爲保羅‧艾努亞德的詩集《自由》作插圖。
　　　　畫「郊遊」組畫。

一九五四　七十三歲，爲瑞士的庫爾費弗教堂和委內瑞拉的卡拉卡斯大
　　　　學作嵌玻璃。

莫斯科普希金美術館收藏的勒澤畫作

構思聖・洛地方法國美利堅紀念醫院（建築師爲保羅・尼爾森）的壁畫，一九五六年揭幕。

完成＜大表演，最終情況＞。

一九五五　七十四歲，得巴西聖保羅雙年展大獎。

七月到捷克的布拉格參加Sokois大會。

八月十七日逝於吉林・須・依維特。

國家圖書出版品預行編目資料

勒澤：機械審美繪畫大師 =
Fernard Léger／陳英德、張彌彌合著 -- 初版.
-- 台北市：藝術家，民91
面； 公分 --- (世界名畫家全集)

ISBN 986-7957-41-5 (平裝)

1. 勒澤 (Léger, Fernard, 1881-1955) -- 傳記
2. 勒澤 (Léger, Fernard, 1881-1955) -- 作品評論
3. 畫家 -- 法國 -- 傳記

940.9942 91017533

世界名畫家全集

勒澤 F. Léger

何政廣／主編　陳英德、張彌彌／合著

發 行 人　何政廣
編　　輯　王庭玫、黃郁惠
美　　編　游雅惠
出 版 者　藝術家出版社
　　　　　台北市重慶南路一段 147 號 6 樓
　　　　　TEL：(02) 2371-9692~3
　　　　　FAX：(02) 2371-7096
　　　　　郵政劃撥：0104479－8 號　藝術家雜誌社帳戶
總 經 銷　時報文化出版企業股份有限公司
　　　　　桃園縣龜山鄉萬壽路二段351號
　　　　　TEL：(02) 2306-6842

　　　　　FAX：(04) 25331186
製 版 印 刷　炬嘩印刷
初　　版　中華民國 91 年 10 月
定　　價　台幣 480 元

ISBN　986-7957-41-5
法律顧問　蕭雄淋
版權所有 · 不准翻印
行政院新聞局出版事業登記證局版台業字第 1749 號